普通高等教育设计类专业"三大构成"系列教材

平面构成

（第三版）

于国瑞 编著

清华大学出版社
北京

内 容 简 介

本书以能力教育为核心,以全新的教学理念和独特的教学方式,颠覆了传统的教学内容和方法,强调学生审美能力、创造能力和动手能力的培养。全书以图文并茂的形式展开,以直观形象的方式教学,有利于学生的主动思考和自主学习。全书采用了全新的"粘贴、手绘和电脑绘制"三位一体的教学方法,可以优化教学过程,提升教学质量,培养学生的综合能力。本书具有较强的时代感、可操作性和实效性,教学内容和方法经过教学实践的检验,可在较短的学时里取得显著的教学效果。

本书可作为高等院校、高职院校、中等专业学校及职业高级中学设计专业教材,也可供设计师和设计爱好者阅读。

本书封面贴有清华大学出版社防伪标签,无标签者不得销售。
版权所有,侵权必究。举报:010-62782989,beiqinquan@tup.tsinghua.edu.cn。

图书在版编目(CIP)数据

平面构成 / 于国瑞编著. — 3版. — 北京:清华大学出版社,2019(2022.10重印)
(普通高等教育设计类专业"三大构成"系列教材)
ISBN 978-7-302-52593-6

I. ①平… II. ①于… III. ①平面构成(艺术)—高等学校—教材 IV. ①J511

中国版本图书馆CIP数据核字(2019)第042959号

责任编辑:宋丹青
封面设计:何凤霞
责任校对:王荣静
责任印制:杨 艳

出版发行:清华大学出版社
 网　　址:http://www.tup.com.cn,http://www.wqbook.com
 地　　址:北京清华大学学研大厦A座　　邮　编:100084
 社 总 机:010-83470000　　邮　购:010-62786544
 投稿与读者服务:010-62776969,c-service@tup.tsinghua.edu.cn
 质 量 反 馈:010-62772015,zhiliang@tup.tsinghua.edu.cn
印 装 者:小森印刷霸州有限公司
经　　销:全国新华书店
开　　本:210mm×285mm　　印　张:7.75　　字　数:174千字
版　　次:2007年8月第1版　2019年3月第3版　印　次:2022年10月第11次印刷
定　　价:96501~106500
定　　价:40.00元

产品编号:082595-01

目 录

导 论 看见的不重要 ············ 1
 一、平面构成与构成 ············ 1
 二、平面构成与设计 ············ 2
 三、平面构成与教学 ············ 3

课题一 平面构成的形态要素 ········· 5
 一、形态要素——点 ············ 5
 二、形态要素——线 ············ 9
 三、形态要素——面 ············ 11
 四、构成的形式法则 ············ 15

课题二 平面构成的表现形式（上） ··· 33
 一、重复构成 ············ 33
 二、特异构成 ············ 37

课题三 平面构成的表现形式（中） ··· 50
 一、渐变构成 ············ 50
 二、发射构成 ············ 53

课题四 平面构成的表现形式（下） ··· 66
 一、空间构成 ············ 66
 二、对比构成 ············ 69

课题五 形态感觉与情感表现 ······· 83
 一、肌理效果表现 ············ 83
 二、形态感觉表现 ············ 85
 三、自我情感表现 ············ 88
 四、设计主题表现 ············ 90

参考文献 ············ 116

第三版后记 ············ 117

导　论
看见的不重要

对于设计师而言，看见什么并不重要。重要的是，通过观察能够想到什么和能够产生什么样的创意。也就是说，那些看不见摸不着的东西，如人的理解、认识、构想、创意、理念、美感等，才是平面构成教学最为看重的。因为，这些内容与设计的关系更为密切，也是设计师与普通人的根本区别所在。

生活中的普通人，不论看见什么事物，关心的是：它是什么？与我有什么关系？对我有什么意义等，大多处于观看的层面去面对生活，关注的往往是事物的外表，以及与自己生活有何关联、有何影响等内容。而设计师面对生活的态度，并不是观看，而是观察。观察，常常需要伴随着更深层次的思考和想象，需要从事物的美感体验、形态变化和设计运用等方面考虑问题。设计师关心的是：它能够做什么？能否被设计所用？可以变化成为什么样的形象等。

平面构成这门课程，就是力求通过专业的、科学的和系统的教学训练，能够让学生由普通人的观看和思考，转化为设计师的观察和创作，具备作为设计师所应具有的基本素养和专业能力，并由普通人逐渐成长为设计师。学会观察，只是平面构成教学的第一步。在深入学习过程中，还要学会构想、学会创造、学会表现和学会欣赏，甚至包括学会学习，从生活的方方面面以及从其他的优秀作品当中汲取养分，充实和完善自己的设计创作。

一、平面构成与构成

平面构成是设计的基础，是隐藏在设计大厦下面的基石，是属于平时看不到它的存在，却又时时在设计活动中发挥作用的内容。平面构成所研究的点、线、面、肌理、重复、对比、空间、形式等内容，是任何领域的设计都离不开的基本要素和构成形式。

平面构成作为设计基础的作用和特性，决定了它的教学内容主要集中在对形态要素的认知和掌握、对构成形式的理解和运用、对创意表现的体验和感悟等方面。它可以不受设计应用的具体功能、材料或市场等因素的限制，是一种较为纯粹的、不带任何功利目的的对形态要素进行抽象或具象、有序或无序的研究、探讨的行为。

平面构成课程的教学应用，要感谢一百年前包豪斯为世界做出的贡献。1919年，在德国魏玛市成立的"公立包豪斯学校"，不仅开创了平面构成这门课程，还创造了当今工业设

计的模式和样式，并为此制定了标准。包豪斯学校尽管在1933年被迫关闭，只有短短的14年历史，但包豪斯的设计主张仍然影响和改变了世界，建构了现代生活的基本样式。从我正在坐着的椅子，一直到你正在阅读的书，还有人们正在居住的建筑、正在使用的日用品和正在乘坐的汽车等，都离不开包豪斯对现代设计的影响。初步课程（基础课程）与作坊训练（实训课程），是包豪斯整个教学体系的两大基本支柱。初步课程主要以图形、色彩和材料研究三门课程为主，这便是今天被称为"三大构成"的平面构成、色彩构成和立体构成三门课程的雏形。这些初步课程开设的首要目的，就是要把每个学生内心沉睡的创造潜能都释放出来。

三大构成课程在设计教学体系当中，之所以能够发挥巨大的作用，关键在于，它能够揭示设计创造的本质，能够促使学生进行较为严格的理性和感性思考。今天的三大构成课程的内容，随着时代的发展和进步，已经发生了很多变化和变革，但它最核心的技术与艺术、功能与形式和谐统一的教学宗旨，以及发掘学生创造潜能并对设计要素进行理性思考的教学原则并没有改变，需要改变的是那些不能适应时代发展需求的观念、理论和方法。

现代社会更加注重以人为本，提倡多元化设计和设计的多种形式共存。在设计表现上，简约是美，丰富也是美；单纯是美，装饰也是美；复古是美，新潮也是美。尤其是电脑网络的快速发展，人们已经进入了信息化社会。现代科学技术和各种新型材料不断出现，工业设计可以在满足功能的前提下，追求更多的形式美感，来满足人们日益增长的、多元化的、个性化的精神需要和物质需求。因此，平面构成的教学也进入了一个多种形式并存和多种教学主张共同发展的繁荣时期。

二、平面构成与设计

构成与设计都是工业化的产物，两者之间具有诸多的关联性和承上启下的密切关系。从两者关系来看，构成也是设计的一种特殊表现形式，具备设计的共同规律和共性特点。但构成又有别于具体的某一领域的设计，因为设计大多要满足于产品的功能需要、生产需要、使用需要，也包括市场销售的需要等，注重的是创造"物"，强调的是设计的结果，带有极其鲜明的功利性。而构成并不具有功利性，它是将最基本的形态要素抽取出来，进行基本特征、排列组合以及形式构成等方面的研究，以破解设计表现的规律和奥秘。注重的是培养"人"，强调的是学习的过程。因此，构成与设计在基本概念、研究内容和研究目的等方面，都存在着差异性。既不能粗浅地认为构成课程学过了，设计的本事就掌握了，其他的专业课程就不用再去深造了。也不能将各个专业的教学内容，都急切地强加在构成课程里，因为两者之间各有不同的教学侧重，具有不可替代性。

构成，即构造、解构、重构和组合之意。是指把所需要的诸要素按照形式美法则进行组合，形成一个全新的、美的、适合于创意需要的形象。

"设"是指设想，"计"是指计划，设计，是指设想和计划一个设计方案，并借助于材料和工艺，使构想实物化的过程和结果。

构成虽然不以反映现实生活为目标，却随时准备与产品的功能相结合，因此成为设计的基础。这种作为设计基础的构成课程，虽然不以功能作为它的直接目的，却在研究尚有哪些新思路、新材料和新方法可供利用。构成常常运用较为严格的理性分析，对视觉感觉、美感体验以及设计创造的本质进行深刻的反思和经验的总结。而设计却需要与现实生活密切结合，

不断地创造全新的作品或产品，对于为什么会产生这些设计大多不以为然，注重结果往往大于过程，只要产品畅销、适用、能够满足生活所需，就是最好的设计。

以电脑网络为特征的信息化社会，改变了人们的生活方式，也改变了设计的内容和形式，设计的表现形式和内涵随时都在发生变化。在现代社会，不管是设计师还是消费者，都不再把设计简单理解为只是制作一个有用的物品，设计师试图在提供给市场和消费者一件有用产品的时候，也希望能够在其中表达自己的创意和个性。还希望能够把传统、文化、情感、环保等观念一起融入到一个小小的物品里，使之成为人们美好生活及人类文化的一部分。在设计多元化时代，设计不再有统一的标准和固定的原则，已经成为一个开放自由的、各种风格并存的、各种学科交融的学科。设计在体现高新技术、提供良好功能的同时，还充当着表现民族传统、人文特点、个性特色等多重角色。同时，生态保护与绿色设计、以人为本与人性化设计、时尚创造与个性化设计、设计文化与设计艺术等设计主张，都在冲击着设计的发展，设计已经成为人们全新生活方式的重要组成部分。

三、平面构成与教学

西方有一句谚语："教育的本质，不是把篮子装满，而是把灯点亮。"在网络信息社会，学生综合能力的培养，远比知识的传授更为重要。所谓综合能力，是指观察能力、实践能力、思维能力、整合能力和交流能力等。

由瑞士心理学家皮亚杰（J. Piaget）等人创建的建构主义学习理论，被誉为"当代教育心理学中的一场革命"，并对现代教育产生了重大影响。建构主义认为：学习不是由教师把知识传递给学生，而是由学生自己建构知识的过程。学生不是简单被动地接收信息，而是主动地建构知识的意义，这种建构又是他人无法代替的。同时，学生并不是空着脑袋进入课堂的，教师要尊重学生的主体地位，要成为学生建构知识的帮助者和引导者。教学应当把学生原有的知识经验作为新知识的生长点，引导学生从原有的知识经验中生长新的知识经验。本教材所倡导的课题教学，并非只是章节名称的改变，而是基于建构主义学习理论提出的全新的教学模式和主张。

课题教学，是指以学生为主体，教师为主导，以课题研究为中心，以培养学生综合能力为目标的教学活动。其中的"课题"，亦为"专题"或"方案"，是教师根据教学内容和学生能力培养需要设定的。教师在课前，要将教学内容分解转化为课题，称为"课题设计"。课题既要便于学生操作，又要涵盖所学知识，还要具有探究性和趣味性。一门课程通常是由4～6个课题递进构成，其目的就是要从学生的视角思考问题，从学习的一般规律组织教学，让学生由被动学习转变为为解决问题而主动学习。

课题教学最反对的是学生作业的雷同和缺乏个性，提倡每个学生的作业要与众不同和作品要具有原创性。任何课题都没有现成的、固定的标准答案，都需要学生提出自己具有创新精神的见解和想法。每一个新的创意，并不会因为它的新奇怪异而受到指责。恰恰相反，缺乏创新的想法才是教师不能容忍和接受的。在教师眼里，学生的每个创意，只要是创新，就不会存在高低贵贱之分，只有完成得充分和不充分之别。即便是一个十分荒诞的新想法，只要能够"自圆其说"，完成得非常充分，就是有价值有意义和应该给予鼓励的。

本教材采用的"粘贴、手绘和电脑绘制"三位一体的教学方式，就是力求在较短的学时里迅速提高学生综合能力的课题教学实践。

粘贴部分的课题训练，是让学生快速入门的便捷方式，具有方法简便易学、学习兴趣浓郁、想法便于修改和教学效率提高等优点。同时，还具有强化学生的动手能力，由惯常的具象思维快速向抽象思维转变的优势。

手绘部分的课题训练，是培养学生想象力、表现力和严谨工作作风的有效途径。通过手绘训练，学生可以更加深刻地体验和认识设计的本质，学会用眼睛去观察、用大脑去思考和用画笔去表现的设计过程，从而形成眼、脑、手、图的协作和互动。

电脑绘制部分的课题训练，是开阔学生设计视野、活跃设计思维和提升设计表现综合能力的教学手段。电脑绘制，既可以提高完成作业的精度和速度，让学生掌握现代设计技术，还可以更新学生的设计理念，从高科技的技术手段中捕捉设计灵感，为今后的专业学习和设计工作打下良好的基础。

关键词：包豪斯　构成　设计　平面构成

包豪斯：包豪斯（Bauhaus）是"公立包豪斯学校"的简称，后改称"设计学院"。1919年4月在德国魏玛市成立。它是世界上第一所设计学院，是现代设计教育的发源地，是现代设计的摇篮。主张充分利用科学技术和美学资源，创造一个能够满足人类精神与物质双重需要的新环境，提倡技术与艺术的完美结合，达到技术与艺术的统一。1933年4月，遭纳粹党迫害而被迫关闭。

构成：是指按照某种目的将一些构成要素进行创造性组合的行为及其结果。构成也可以简单地理解为组合。但这种"组合"不能等同于随意堆放的无目的的组合。必须满足三个条件：①构成行为带有某种目的性，要以人的意识为主导；②必须要有用来组合的材料；③要有一定的构成技术或构成原则。

设计：是指设想和计划一个方案，并借助于材料、工艺使构想实物化的过程和结果。凡是设计都是技术和艺术相结合的产物，都具有功能和审美两方面价值。

平面构成：是指在具有长度和宽度的二维空间里，把点、线、面等要素按照一定的原理进行组合，获得多种全新的视觉形象。平面是相对于立体而言的，只有长度和宽度二维空间。

平面构成课程的工具准备：

①绘图纸：A3大小，20张左右。

②灰色纸、黑色纸：A3大小，各10张左右。用于画面的装裱或替代画报纸粘贴。

③画报纸（或挂历纸、海报纸、广告纸等）若干。

④秀丽笔（一种新型毛笔）：一粗一细，各1支。

⑤学生用绘图圆规：1个。

⑥小剪子、美工刀、三角尺、HB铅笔、橡皮：各1。

⑦胶水、双面胶：各1。用于纸张或画面装裱粘贴。

⑧笔记本电脑：1个，安装Photoshop、CorelDraw应用软件。

课题一
平面构成的形态要素

世间万物，不管是自然形态还是人造形态，如果将其删繁就简、去粗取精，进行理性的分析和提炼，就能发现任何形象的构成，都可以归结为点、线、面这些基本要素的组合。因此，对点、线、面形态要素构成规律的研究，就成为了平面构成的基础。平面构成力求通过对形态要素构成规律的探索，掌握开启设计大门的钥匙，进入自由创作的设计殿堂。

一、形态要素——点

1. 点的形态特征

在平面构成当中，"点"是指较小的形态。这个较小的点形态，与人们用钢笔点出的"点儿"，是两个完全不同的概念。点的形态所指，是与线、面形态相对而言的较小的一块面积。

点形态，是画面中最为活跃、最为醒目和最为灵活的形态要素。一个点的出现，可以准确地标明它的位置，吸引人的注意力。如一张白纸上面，掉落了一个墨点，人们的目光就会被它所吸引，甚至会忽视纸面的其他部分。多个点的组合，可以表现非常丰富的形象内容，由多个点组成的不同构成形式，可以传达不同意义的视觉形象信息。如同样还是那张白纸，如果掉落了很多大小不一的墨点，人们就会由关注一个墨点而转变为关注墨点构成的表现形式，甚至还会想象众多墨点组成的是什么样的形象，以及这些形象具有什么意义等。

就点的形态特征而言，点具有以下三方面特性。

（1）**点的大小不固定**

点的形态大小在于比较，具有大小不固定的特性。如一滴墨汁滴落在本子上，与这个本子的面积相比，墨迹就是点；本子与课桌的面积相比，本子就是点；课桌与教室的面积相比，课桌就是点；教室与整个校园相比，教室就是点；校园与整个市区相比，校园就是点。按照这个思路，点的形态可以被无限制地放大。在平面构成当中，与点形态相比较的面积范围常常被限定为一个画面的大小，但同样具有大小不固定的性质。

（2）**点的形状不固定**

点的形状可以包括任何形态。不能说圆形是点，而五角形就不是点。因为，点形态的标志是它的大小，而不是它的形状。因此，点形态的形状同样具有不固定的特性。点的形状可以包括圆形、半圆形、三角形、方形、五角形、

多角形、长方形、菱形、梯形、扇形等所有形状。点形态的这些不固定的形状，基本分为两类：一是几何形的点，形状较为稳定，有规整、明快的感觉，富于现代感；二是任意形的点，形状较为自由，有自然、活泼的感觉，富于人情味。

（3）点的外观不固定

点的外观也具有不固定的特性，在色彩方面，可以是黑白灰，或是任何彩色；在材质方面，可以包括任何材质和任何肌理效果；在形象方面，既可以是平面的图形，也可以是真实物体的图像。当然，这种"真实"并非是指可以触摸的具有三维空间的物体，而只是它们的图片形象。点形态外观的这种多样性、包容性和宽泛性，与人们生活关系密切，在还原生活本真的同时，凸显了点形态在平面构成中的研究意义。

2. 点的视觉特征

在点形态的表现较为突出的画面中，点可以构成视觉力的中心，并常常具有一定的张力。随着点的数量、位置和大小发生变化，观众的视觉感觉也会出现变化。

（1）一个点

画面当中出现一个点，这个点可以表明位置，吸引人的注意力，那么这个点所处的位置就十分重要。处于中央，具有稳定感，外围的大面积空白，也会对其产生压迫感，有静止、呆板，缺少活力的视觉感受；处于中间的上方，具有向上移动和将要垂直下落的运动感；处于中间的下方，具有较为平稳或继续下沉的预感；处于左侧中间，具有左侧沉右侧轻和形态向左平行移动感；处于右侧中间，具有左侧轻右侧沉和形态向右平行移动感；处于左上方，具有左侧沉重、不安定和将要下落或飘动的动感；处于右上方，具有右侧沉重、不安定和将要下落或飘动的动感；处于右下方，具有右侧沉重、不安定和将要下沉的动感；处于左下方，具有左侧沉重、不安定和将要下沉的动感。

（2）两个点

画面当中出现两个点，那么这两个点之间的关系就成为关注的重点，因为在两个点之间会构成一种视觉心理连线。尽管，视觉心理连线在客观事物当中并不存在，只是观众的一种心理感觉，却对人的视觉观感影响巨大。两个点处于水平状态，具有左右移动和水平线的平稳感；两个点处于垂直状态，具有上下移动和垂直线的上升感；两个点处于倾斜状态，具有斜向移动和倾斜线的运动感。

（3）三个点

画面当中出现三个点，这三个点之间就会构成一种视觉心理的直线或是三角形连线。三个点处于正三角形状态，就会具有正三角形的稳定感；三个点处于倒三角形状态，就会具有倒三角形的不稳定感；三个点处于三个角落时，另一个角落就会出现空缺的感觉，在视觉心理上，会有不完整感；三个点处于自由状态时，与各个角落的关系比较疏远，相互之间一般不会产生关联，只会关注三角形与整个画面外框之间的关系，具有不安分感和动感。

（4）多个点

画面当中出现多个点，多个点组合的相互关系，就会成为关注点。多个点处于自由状态时，观众的注意力就会分散，具有动荡不安感；多个点圆形排列时，出于心理连线的作用，观众在感知圆形的同时，注意力也会在点与点之间移动，具有旋转感；多个点大小间隔重复排列时，就会具有音乐般的节奏感；多个点有规律排列，并在画面边缘出现半个形态时，就会具有向外延续的外延感；多个点按照大小顺序渐变排列时，就会具有由大至小的深入感（见图1-1）。

当然，以上情形都是在特定条件下一般的视觉感受，当外界条件发生变化时，人的观感也会发生改变。如点形态变小时，以上的视觉

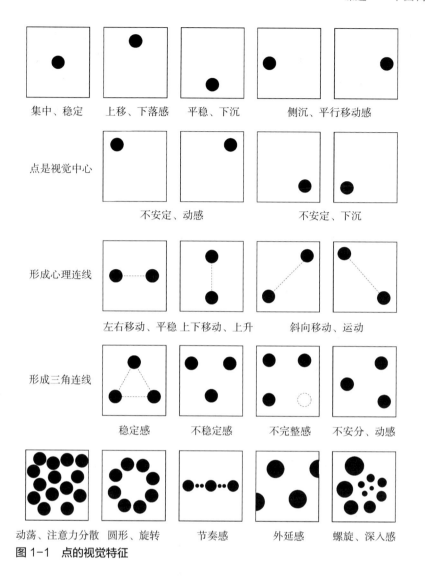

图1-1 点的视觉特征

感受就会随之减弱；点形态变大时，外围空白对其的压迫感也会随之减弱，点形态甚至会反过来产生一种向外的扩张力。因此，点形态视觉特征的认知与把握，应该更加注重自己的视觉感受，并要具体问题具体分析，不可生搬硬套。

3. 点的构成

（1）点的形态设计

点的形态，主要有抽象形和具象形两大类。

抽象形，是指舍弃事物个别的、非本质的属性，抽出共同的、本质属性的形态。简单地理解，就是一些与具象形相对而言的不像生活中具体的某一事物形象的图形。抽象形又包括圆形、方形、角形、任意形四类。圆形类——圆形、半圆形、1/4圆形、扇形、椭圆形等；方形类——方形、长方形、梯形、T字形、十字形、工字形等；角形类——三角形、长三角形、菱形、五角形、多角形等；任意形类，是指圆形、方形和角形的任意两种混合，或是三种图形特征都包括，或是三种图形特征都不鲜明的所有图形（见图1-2）。

具象形，是指生活中可见的具体存在的事物形态，具有可辨识的形象特征。也就是，经过简化和形象加工后的生活中的某一事物形象。常见的具象形有心形、手形、瓶形、水滴形、钥匙形、古币形、箭头形、锯齿形、苹果形、树叶形等（见图1-3）。

点的形态设计，最重要的是形状要简洁大

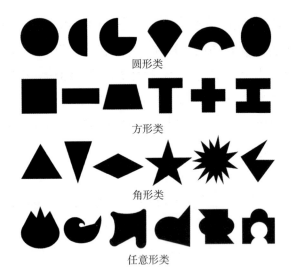

图1-2 点的抽象形

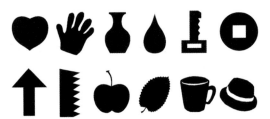

图1-3 点的具象形

方。无论是选择抽象形或是具象形,点形态的形状,一定要简洁、明快。这样既适合于剪切制作,也适合于画面形象表现的言简意赅和简明生动。在点形态的大小方面,也不适宜过大或过小。点的形态过大,点的表现力就差,会出现空洞、乏味和不精致的感觉;点的形态过小,点的视觉表现力就弱,尽管可以更加细致地表现形象,但在总体效果上,就会出现凌乱、柔弱和不明快的效果。

(2)点的组合变化

点的组合排列,往往是根据构成表现的主题内容来确定具体的构成表现形式。构成的主题,基本分为抽象主题和具象主题两大类。

抽象主题,是指画面形象由抽象形构成的主题。抽象主题的表现,重在画面形式美感的构建与营造,在形态的组合当中,要努力建构一种规则或是秩序。某一种规则或是秩序一旦确定,就要按照这一原则对形态进行编排和布局。形态的位置、疏密、多少、取舍和关系等,都要按照画面形式美感的需要而确定。

具象主题,是指画面形象由具象形构成的主题。具象主题的表现,重在主题内容和画面形式的双重需要。主题内容及形象的表现要追求神似,而不求形似,妙在似与不似之间。主题形象一定要经过简化、提炼、夸张和变形才能使用。画面也要注重形式美感,不能孤立地只看形象内容。即便是不去细看具体的形象内容,只看形态组合的画面效果也能让人赏心悦目,才是最佳的画面视觉效果。

(3)点的构成表现

点的构成表现,在主观意愿上不能去追求画面形象的"逼真"效果,否则就会费力不讨好。因为,艺术形象的塑造,都是源于生活而高于生活,是生活形象的提炼和再创造。尤其是利用点形态去塑造形象,追求形象的逼真并不是它的特长和优势。只有追求形象表现的简约、秩序和形式美,才是最明智的选择。

点的构成表现,表现的具体内容是什么并不重要,最为重要的是如何表现。同样一个主题内容,可以采用各种各样的形态、各种各样的形式和各种各样的思路去表现。表现的结果,也会因人而异,不会出现雷同。原因是,每个人都有自己与众不同的思想,都有自己与他人不一样的审美观。说出自己与众不同的声音,表现自己与他人不一样的个性,才是构成教学所倡导的创造结果。

4. 点的错视

错视,就是视觉与客观事实不相一致的现象。由于点所处的位置、状态、颜色、环境条件等方面的变化,往往会在画面当中产生大小、远近、空间等一些错视现象。同样大小的点形态同时出现时,浅色的、暖色的点往往感觉大,有扩张感;深色的、冷色的点往往感觉小,有

收缩感。同样大小的两个点形态，若周围的图形比点大，点的感觉就会小；若周围的图形比点小，点的感觉就会大。同样大小的两个点形态，紧贴外框的点就会感觉大；远离外框的点就会感觉小（见图1-4）。

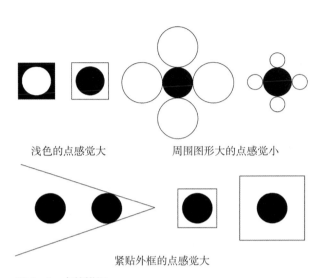

图1-4　点的错视

错视现象对平面构成的影响并不是很大，但对设计师而言，应该了解这一能够干扰视觉判断的视觉现象的客观存在，以便于在将来的设计当中能够有效地利用它，借以更加深刻地表现自己的设计思想。

二、形态要素——线

1. 线的分类

在平面构成当中，"线"是指具有长度感的形态。线的形态，与人们用钢笔勾画出的细线，也是两个完全不同的概念。线形态的所指，必须具有一定的宽度，是与点、面形态相比，让人明显感到"长"的一块面积。

线形态，是画面中最具个性、最具变化性和最具表现力的构成要素。一条线的出现，常常带有多重的视觉含义：①在形态方面，边缘整齐的线，有机械和速度感；边缘不规整的线，有迟钝和滞留感。②在状态方面，水平线，有安定感；垂直线，有肃立感；斜线，有运动感；曲线，有流动感。③在宽窄方面，粗线，有粗犷和力度感；细线，有纤弱和精致感。④在比例方面，处于中间的线，可把画面上下或左右两等分；处于一边的线，可把画面分为1：2、1：3、1：5或更多的比值。两条以上线的出现，线与线之间的组合关系就会成为关注的重点。有平行排列的线，间距渐变排列的线，交叉排列的线，放射排列的线，直线与曲线组合排列的线，直线向斜线、向折线或是向曲线渐变的排列等。都可以使线形态的个性和表现力，得以充分地释放。

线形态的分类，基本分为直线和曲线两大类。

（1）**直线**

直线，主要有水平线、垂直线、斜线、折线等。直线的形态，并非限于用直尺绘制出的边缘整齐的直线，还包括很多具有直线观感的形态。如一端稍宽另一端稍窄的直线、边缘带有锯齿的直线、带有渲染效果的直线、断断续续的虚线、带有竹节的直线，以及许许多多带有直线特征的具象形等。

（2）**曲线**

曲线，主要有弧线、蛇形线、波浪线、螺旋线、自由曲线等。既包括用圆规、曲线板绘制的边缘整齐的曲线，也包括随手勾画的各种各样不同弧度的自由曲线形态，以及生活当中各种带有曲线特征的具象形等（见图1-5）。

2. 线的视觉特征

在线形态表现较为突出的画面中，线形态同样可以构成视觉力的中心，并会具有鲜明的个性和丰富的表现力。随着线的形态、状态、位置和数量等方面发生变化，观众的视觉感觉也会出现变化。

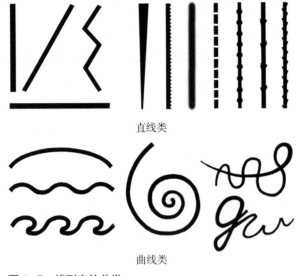

图 1-5　线形态的分类

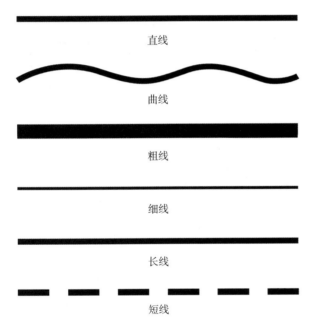

图 1-6　线的视觉特征

短线——短促、紧张、停顿，有迟缓感。

除此之外，就线形态的状态而言，粗的、长的、实的线，有向前突出感，会给人一种距离较近的感觉；细的、短的、虚的线，有向后退缩感，会给人一种距离较远的感受。细线的密集排列或是交叉排列，线的感觉会减弱，灰色面的感觉会增强。水平线，有平静、安定、广阔和左右方向运动感；垂直线，有庄重、崇高、肃立和上下方向运动感；斜线，有倾斜、不安定和前冲或下落力量的运动感。曲线的状态比较复杂，尚未闭合的曲线，有流动感；接近或已经闭合的曲线，流动感减弱，有转化为面形态的趋向。上扬的曲线，有升腾感；下落的曲线，有下滑感（见图 1-7）。

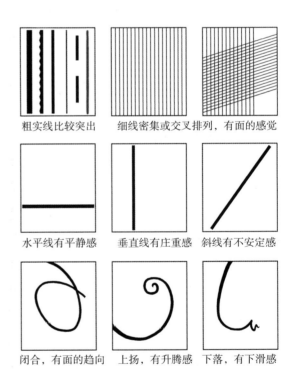

图 1-7　线的不同状态

线形态最基本的视觉特征，具有以下特点（见图 1-6）。

直线——明快、简洁、力量、通畅，有速度感，有男性化倾向；

曲线——丰满、轻快、流动、柔和、有节奏感，有女性化倾向；

粗线——厚重、醒目、粗犷、有力；

细线——纤细、锐利、细微、柔弱；

长线——顺畅、连续、快速，有运动感；

3. 线的构成

（1）直线构成

运用直线的等距排列、渐变排列、交叉组合、发射组合等构成形式，最容易表现直线的节奏、秩序、韵律等美感。直线构成并不反对

直线的粗细、长短、疏密、方向等变化，可以利用一切可能去构想和表现画面的美感。整齐划一、简明扼要和直截了当，是直线构成的显著特点。但要懂得，这些既是直线构成的长处，同时也是它的短处。因此，要努力在整齐划一当中，留有不整齐，适当地出现一点变异，或许更能营造出奇制胜的神奇效果。

（2）曲线构成

曲线构成要比直线构成具有更加丰富的表现力，表现形式也更加自由。既可以表现抽象的主题，也可以表现具象的内容；既可以是规则的布局，也可以是不规则的编排；既可以使用弧线，也可以使用环形线或是自由曲线来构成。组合的形式也可以任意变化，按照一定的规律组合也行，由一点或多点向外散射排列也行，自由的不受约束的组合亦可。但唯一不能动摇的，就是画面的形式美感一定要突出，一定要鲜明，一定要有自己独有的个性和与众不同之处。

（3）线的构成表现

线形态的构成表现，无论是直线还是曲线，无论是主题先行还是形态先行，都要选择自己最感兴趣的内容。首先是在线形态的宽窄方面，一定要适度。线条过细，剪裁不容易，粘贴更难，最重要的是最终效果很难让人满意。线条过宽，剪裁和粘贴都容易，但也容易变成了失去了线的特性，表现的内容也会变得空洞和乏味。其次是在主题表现方面，抽象的主题，就要努力突出它的形式美感，要尽量强化和突显这种形式的特色。具象的主题，也有努力将其进行抽象化的加工处理，既然不能达到逼真的形象效果，倒不如去追求似像非像的似与不似之间，或许能够获得出人意料的表现结果。

4. 线的错视

对于线形态的视觉判断，也会受到线形态自身的状态及所处周围形态的影响，从而产生长短、大小、弯曲等一些错视现象。两条等长的平行直线，在直线两端连接斜线，受斜线与直线所成不同角度的影响，造成不等长的错视。在直线两端连接圆形，受圆形中间横线的影响，产生等长直线感觉不等长的错视。等长的两条直线，垂直和水平方向摆放时，垂直直线要比水平直线感觉长。等长的两条直线，受周围线条不同长短的影响，会产生不等长的错视。一条斜向的直线，被两条平行的直线断开，斜线会产生错开的错视。两条平行的直线，在发射线的作用下，会出现弯曲的错视（见图1-8）。

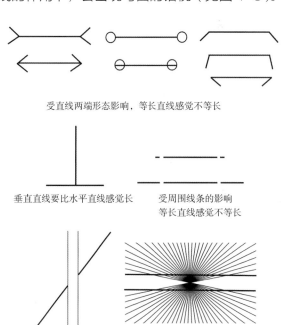

受直线两端形态影响，等长直线感觉不等长

垂直直线要比水平直线感觉长　　受周围线条的影响　等长直线感觉不等长

受线条影响，斜线会产生错开的错视，平行直线会出现弯曲的错视

图1-8 线的错视

三、形态要素——面

1. 面的分类

在平面构成当中，"面"是指比点感觉大，比线感觉宽的大块形态。当点、线、面同时出现在画面中，或是点与面、线与面的组合，面在其中都会起到衬托点和线的作用，会使点和

线更加鲜明突出。整个画面的面积，其实也是一个常常被人忽视的面形态。面形态的所指，是与点、线形态相对而言的较大的一块面积。

面形态，是画面中最为沉稳、最为低调和最容易被忽视的形态要素。在与点、线形态组合时，总是退居其后，甘愿作陪衬；在自己单独出现时，又能做到勇于担当，展现自己独特的风采和魅力。虽然说，整个画面就是一个面的形态，但它也只是一个消极的面。积极的面形态，是指那些比整个画面小、比点形态和线形态大的面。这些面形态，尽管面积较大，不如点形态和线形态灵活，但也同样具有鲜明的个性和丰富的表现力。

面形态与点形态，在形状表现上并没有任何区别。两者的差异就是所占画面面积的一大一小。这一大一小的差别，绝对不能轻视，在视觉冲击力方面，面形态拥有着点、线形态不可比拟的绝对优势。

面形态的分类，主要是从形态边缘的不同特征进行区分的。

（1）**几何形的面**

几何形的面，是指借助绘图仪器绘制的面形态，如正方形、长方形、三角形、平行四边形、梯形、圆形、六边形等。有机械、简明、冷漠等特性。

（2）**直线形的面**

直线形的面，是指由直线任意构成的面形态。仍然具有一定的机械感，但在形状方面会增加很多变化性和随意性，有硬朗、整齐、刚直等特性。

（3）**曲线形的面**

曲线形（也称有机形）的面，是指由自由弧线构成的面形态。形态边缘大多光滑顺畅，没有棱角，与自然形态较为亲近，有圆顺、柔和、温情等特性。

（4）**不规则形的面**

不规则形的面，是指由直线和自由弧线随意构成的面形态。不规则是与规则相对而言的，大多兼具了直线和曲线两方面特点，有的侧重于刚直、有的侧重于圆润、有的侧重于锐利，有多样、自由、活泼等特性。

（5）**偶然形的面**

偶然形的面，是指采用特殊技法制作出的或是偶然形成的面形态，如泼墨、自流、断裂、书写等，有生动、自然、无规则等特性（见图1-9）。

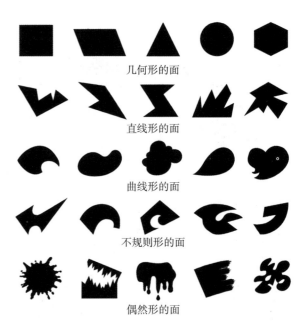

图1-9 面的分类

2. *面的性质*

任何画面，都是由图和底两部分组成的，其中最吸引人注意的成为视觉对象的部分叫"图"（图形、图像等），也称"正形"，具有清晰、积极、突出的性质；图的周围部分叫"底"（底面、底色等），也称"负形"，具有模糊、消极、衬托图的作用。

（1）**图与底的认知**

在过去，人们认为图与底之间是不可转换的，图就是图，底就是底，相互之间只是衬托

和被衬托的关系。1920年，丹麦著名心理学家埃德加·鲁宾（Edgar John Rubin），创造了经典的人脸与杯子图底双关的图形，打破了这一传统观念。提升了人们对"图形—背景"知觉的认知。后来，人们就把这个图形称为"鲁宾杯"或"鲁宾之壶"。这个图形的画面中间是一个白色的杯子，杯子两边是两块黑色的图形。如果人们首先注意这个白色的杯子，两边黑色的图形就会成为背景，即成为衬托杯子的底色；如果人们视线集中在两边黑色的图形上，就会发现黑色的图形是两个人的侧脸，而杯子就会成为背景，变成了衬托的底色（见图1-10）。

鸽子是图，为正形

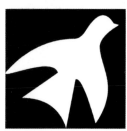
鸽子周围是底，为负形

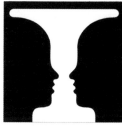
"鲁宾杯"正负形

正负形的转换

图1-10 "鲁宾杯"的正负形

当人们将注意力"习惯地"投放到这张图的中央白色部分，并辨识出它是"杯子"时，这个白色部分就具备了"图"的知觉属性，它周围的部分就会向后退去，这些部分即便是具有人脸的形态，人们也会忽视它，成为衬托杯子的"底"。当人们将注意力转移到两侧的黑色部分，并分辨出是两张面对面的侧脸时，黑色部分也随之具有了"图"的知觉属性，而白色的部分也会向后退去，杯子的形象随之会变得模糊，成为衬托人脸的"底"。

人们观察事物的这一视觉现象，揭示了这样几个原理：①人们总是习惯于优先关注处于画面中间部分的图形或形象；②在画面当中，图和底是可以转化的，哪些部分是图，哪些部分是底，取决于人们将注意力投放在了哪部分；③图形的轮廓线具有共生性，既可以是这个图形的边缘线，同时也可以成为另一个图形的边缘线。但人们在识别图形时，图形的轮廓线只具有单向性，只能将其归为一个图形所有；④在画面构成中，图与底具有同等重要的地位，都能够被人感知，都能够对人的视觉产生影响。

（2）图与底的转化

心理学认为，人们感知客观对象时，并不能全部接受其刺激所得的印象，总是有选择的感知其中的一部分。而优先选择的部分，又常常会首选自己熟悉的形态，因为在人们的知觉经验中储存着它们的形象，看到相近的形态，知觉便会迅速地将它们进行匹配，以达到快速分辨识别的目的。

那么，在杯子与人脸这两种都是人们熟悉的形态中，为什么大多数人都先选杯子，后选人脸呢？这是因为杯子所处人脸形态的包围之中，并且构成相对封闭的状态所致。当一个图形展现在人们眼前，人的视知觉总是优先把被包围且封闭的部分归为图，而把其他部分归为底。鲁宾认为这其中也暗含了另一个规则，即在特定的条件下，面积较小的部分总是被看作图，而面积较大的部分总是被看成底，而且两者之间不太容易被切换。但是，当画面中的不同图形都具有较为完整的形象时，尤其是它们的大小或形状相当，两者的视觉力接近时，图与底之间发生互换反转也就越快。这是因为形象相对完整，就具备了形象的识别性，也就是图的属性和意义。它们之间就不会构成从属关系，而是各自均为独立的状态，并与对方保持

一种依存和平衡关系，任何一方都不能突出。

了解图与底可以相互转化的关系，对于平面构成具有非常重要的意义。可以灵活利用这些知觉规律，调整形态之间的关系，更加充分地表现画面效果。如果想要突出某一形态，就把它设置为被包围且被封闭的状态；如果想要突显形态的互换反转，就把图与底的形态大小设置为面积相当。同时，在构想图的形态时，一定顾及底的形象，要充分比对正形与负形之间的大小、形状、位置等方面的关系，负形也是"形"，也同样具有表现意义（见图1-11）。

图 1-11　正负形的运用

按照人们的视觉习惯，容易突出的形态主要有以下方面：①居于画面中间或靠近中间部位的形态；②被包围且封闭的形态；③相对较小的形态，但也不能太小，变得微不足道；④在相同性质的形态中，出现变异的形态；⑤在抽象形态当中的具象形态；⑥在静态图形当中的动态图形。

3. 面的构成

（1）面的形态变化

面形态的构成，由于画面空间限制，就不能像点的构成那样依靠数量取胜，而要把设计的重点放在形态的变化上。可以充分发挥几何形、直线形、曲线形、不规则形和偶然形的形态特性，创造独具特色的面形态。大小相同的几何形、直线形，适合表现抽象主题的内容，强调排列组合的形式美感；大小不同的几何形、直线形和曲线形，抽象和具象的主题内容都可以表现，既要注重形式美感，也要注意具象内容的抽象性；不规则形和偶然形形态，适合突出画面的动感和活力的表现，但要有面的大小、疏密、主次等方面的对比。

（2）面的组合变化

面构成尽管数量较少，但形态的排列组合仍然非常重要。排列组合的方法，主要有并置排列和重叠组合两种。并置排列，是指将形态并列摆放，其间略有间隔的形态排列方法。形态与形态之间利用底色间隔进行区分，间隔会有"线"的感觉，可以等宽也可以不等宽，都能够加强画面的表现力。重叠组合，是指将形态部分相互重叠的形态组合方法。但要注意重叠的部分最好要有色彩的深浅变化，否则就会合成为一个面。形态的组合变化，可以按照横向排列、纵向排列、倾斜排列、旋转排列、围绕中心排列、自由排列、渐变排列、整齐为主变异为辅等思路进行设置。

（3）面的构成表现

面形态是平面构成中面积最大的构成要素，画面当中形态越少，表现的难度也就越大，处理得不好很容易出现空洞的画面效果。因此，要努力从普通人的具象思维模式当中解脱出来，学会运用抽象的形态语言表现自己的思想，学会使用最少的形态表现最丰富的画面内容的方式方法。在创意表现方面，还要学会取舍，学会突出重点，学会知白守黑。艺术作品总要有实有虚，留给观众想象和回味的空间，不能面面俱到地把画面处处做满。

4. 面的错视

面形态也同样会受到周围形态的影响，甚至还会受到上下排列位置的影响，而产生一些

错视现象。两个面积、形状相等的面，黑底上的白面感觉大，白底上的黑面感觉小。两个面积、形状相等的面，处在上边的面感觉大，处在下边的面感觉小。两个面积、形状相等的面，周围图形小的面感觉大，周围图形大的面感觉小。多个大小相等的正方形的等距排列，方形间隔的交点上，会显现出神秘的灰点（见图1-12）。

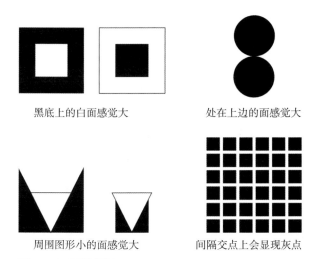

图1-12　面的错视

四、构成的形式法则

1. 对称

对称，是指图形或形象的左右形态相互对应、对等的构成状态。对称是人物、动物、植物以及人造物最基本的构成形式。对称的构成形式，在机能上可以取得力的平衡，在视觉上也会让人感到完美庄重，可以体现端庄、稳定和均齐的美感。

在平面构成中，对称通常是以画面的纵向或横向中心线为对称轴，让左右或上下的形态对应、对等而获得的。对称又分为绝对对称和相对对称两大类。绝对对称，是指对称轴两侧的形态完全对等，对折可以重合。相对对称，是指对称轴两侧的形态大体相对，对折不要求完全重合，但两侧形态的总体感觉、体量必须大体相当。否则，就会变成不对称的构成形式。相对对称一般要比绝对对称运用的更多，这是因为，绝对对称过于呆板和缺少变化，而相对对称既能保持左右体量的大体平衡，又能具有一些左右不一致的活泼轻快的视觉感受，因此受到人们的青睐。

对称的构成形式，主要有以下四种不同的组合方式。

（1）轴对称

轴对称，是指以纵向、横向或斜向的对称轴为中心，进行左右、上下或倾斜一定角度的对应形态的排列。当然，这个对称轴，常常是存在于人们视觉心理上的一条中轴线，并非一定要把它画出来。轴对称是对称最基本、最常用的形态组合方式，绝对对称和相对对称都是以轴对称为基础的对称形式。同时，轴对称也是生活当中最为多见，最容易被人把握和接受的构成形式。如传统的建筑、家具、服装、日用品等。

（2）旋转对称

旋转对称，是指以形态的某个角为中心，将形态按照一定的角度旋转，进行放射状的排列组合。旋转对称的组合方式并不多见，大多是人造物的形式。如风扇的叶片、紫荆花图案等。

（3）回旋对称

回旋对称，是指形态旋转都按照直角进行排列的组合。回旋对称是旋转对称的一种特殊的组合方式。形态的摆放方式与旋转对称基本相同，但要求所有形态均要旋转90°进行排列组合。组合后的形态更加具有均齐感，但又不同于轴对称的呆板和左右形态的严格对等。也多为人造物的形式，如轮胎的轮毂、折纸风车等。

（4）反转对称

反转对称（也称逆对称），是指将部分形态180°翻转，让翻转部分与未翻转部分的形态彼

此相逆进行排列的组合。反转对称在设计当中的应用相对较多，将左右形态的一边进行反转，与另一边的形态构成相逆对的构成状态，既保持了左右形态的统一，又具有状态不同的视觉感受。如传统的太极图形、一正一反的字母组合等（见图1-13）。

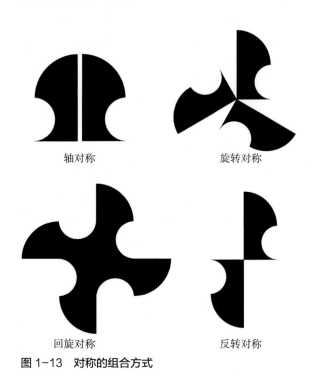

轴对称　　　　　旋转对称

回旋对称　　　　反转对称

图1-13　对称的组合方式

2. 均衡

尽管，对称的构成形式表现了一种安定和平和的美，但生活只有一种构成形式是远远不够的。人们还需要更加活泼而富于变化的构成形式，以弥补对称形式的某些不足。与对称相对的，可以弥补对称不足的不对称的构成形式，就承担了这样的使命。

不对称，是指图形或物体的左右形态不对等的构成状态。不对称也是人物、动物或是植物在某一视角观看的存在状态，在侧面观看人，就是一个不对称的构成形式。在机能上不对称形式往往缺少力的平衡，在视觉上也会让人感到不均齐和不安定。对称与不对称是相对而言的，对称以外的所有的构成形式，均属于不对称。对称与不对称，在本质上存在着很大的差别。画面形态按照对称的格局进行组合，就能轻易地获得一种安定的美感；但如果按照不对称的格局进行组合，却并非都能获得美的效果。因为，美感是一种视觉力的平衡，不对称的格局常常处于力的不平衡状态，因而就不容易产生美感。运用不对称的形态构成形式，一定要达到画面视觉力的均衡，才能产生美感。因此，研究画面形态如何达到均衡，远比不对称构成形式本身更加具有意义。

均衡，是指视觉上的一种左右形态等量和不等形的力的平衡状态。其中的"等量"是指画面左右形态视觉力量的大体相当；"不等形"是指左右形态在形状、数量、大小、位置、色彩、肌理等方面的不相同，并非单指形状。画面视觉力的平衡状态，类似于在天平秤上称量物体的重量。当画面中轴线左右形态在形状、大小、颜色以及距中轴线的距离都相同时，就相当于天平秤的两端摆放了相同的物体，那么画面形态的视觉力就是平衡的，绝对对称就是这样的状态；当画面中轴线左右形态在形状上发生变化，但在体量上仍然保持大体相当时，就等于天平秤的两端摆放了形状不同但重量相同的物体，那么画面形态的视觉力仍然是平衡的，相对对称就是这样的状态感觉；当画面中轴线左右出现一大一小或有多有少形态不均，而又想取得平衡时，就需要利用杆秤的杠杆原理，通过移动支点获得力的平衡，不对称中的均衡就是这样的平衡状态（见图1-14）。

平面构成当中视觉力的支点，一般是指画面的中轴线。移动"支点"，通常都是反向移动的，即通过移动形态在画面中的位置，使其向中轴线靠拢或是分离，调整画面视觉力的分配。就一般情形而言，不对称的构成形式要想获得均衡，大块的形态，大多需要向中轴线靠拢或是部分压住中轴线，以起到稳定画面的作用；小块的

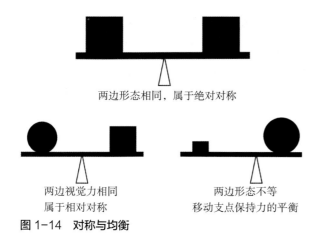

图 1-14　对称与均衡

形态，大多需要与中轴线分离，被安排在画面空白的位置。既能起到"秤砣"般的稳定"阵角"的作用，也能够增加画面的活泼感和丰富性（见图 1-15）。如果不对称的画面，达到了视觉力的平衡状态，在视觉上就会让人感到轻松、活泼而富于变化，可以体现错落有致、变化丰富、新鲜灵活的均衡美感。

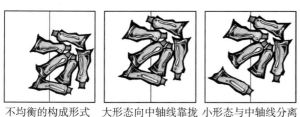

图 1-15　均衡原理的运用

3. 变化

变化，是指事物在形态上或本质上发生某些变异。在生活当中，变化无处不在，变化才是生活的常态，事物的静止不变只是短暂的状态，如人的从小到大、树木的开花结果、海水的潮起潮落、一年的春夏秋冬等。

在平面构成中，相同的、一致的和千篇一律的视觉形象，虽然易于感知，却很难唤起人的新鲜感，引起人的有意注意和视觉上的愉悦感。视觉形象有变化，才会有创造。形态变化的因素越多，画面内容也就越丰富越充实，画面效果也就愈加新鲜刺激。变化体现了事物个性的千差万别，没有变化就不会有创新，变化带来的突破和创意，才是画面形象价值的根本体现。因而，构成当中的形态和画面形象，必须要有变化，既要与众不同，又要在画面当中寻求各个方面的差异性。与众不同，是指决不重蹈别人的覆辙，别人用过的形态、图形、形象、方式或手法，要尽量回避不再使用。寻求差异性，是指形态的运用要避免雷同，即便是自己独创的形态，当它重复出现时，也要以变化的形式出现。也就是，既不重复别人，也不重复自己，要让自己的创意常变常新。

平面构成中的变化，可以从形态的形状、大小、长短、曲直；从结构的虚实、聚散、纵横、繁简；从色彩的色相、明暗；从肌理的粗糙、细腻等方面寻求变化。仅就形态的形状方面，就有以下几种变化方法。

（1）加法

加法，是指将两个或两个以上的形态重叠相加的变化方法。如果只是将一个形态进行变化，思维常常会受到局限，变化的结果也难以有所突破。如果将两个形态相加，尤其是将不同形状的形态相加组合其结果就会大不相同，可以轻而易举地获得全新的形态。

（2）减法

减法，是指将两个或两个以上的形态重叠相减的变化方法。将两个形态相减，尤其是将不同形状的形态叠加之后再相减其结果就会大不相同，在一个大形态当中减去一个小形态，或是减去另外一个形态的一部分，尤其是不同形状形态的相减，很容易获得与加法完全不同的新形态。

（3）分割法

分割法，是指将一个形态切割后再重新组合的变化方法。分割的方法有等形分割、渐变分割、发射分割、交叉分割、自由分割等。重

组的方法有交错组合、交叉组合、发射组合、反转组合、横竖组合等。通过分割和重组，可以获得很多出乎意料的新形态。

（4）透叠法

透叠法，是指将两个形态错位重叠后，保留不重叠部分，去掉相重叠部分的变化方法。无论是两个形状相同的形态，还是两个形状不同的形态，经过不同方式的变化组合，就会获得全新的形态（见图1-16）。

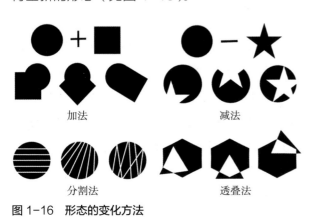

图1-16　形态的变化方法

4. 统一

统一，是指形态或事物的相同和一致的状态。变化与统一既是相对的，也是相辅相成和相互制约的。变化与统一，也称多样统一，是自然界和人类社会存在的基本状态，也是艺术作品构成的基本法则。统一，可以将变化的多样形态归结到一个整体，并可以建构秩序缓解矛盾；变化，可以打破过于整齐划一的单调和呆板，增加画面的生动和活力。

在平面构成中，相同的、一致的或是相类似的视觉形象，可以带来整齐化、稳定感和秩序美。运用统一可以在迷乱中整理出秩序，在变化中创造出完美，并赋予画面一定的条理性和协调性。缺少统一的画面，常常会因形态的杂乱无章而达不到和谐的状态。形态的构成一定要讲究章法和规则，要注重画面视觉力的平衡并要构建一种秩序，才能够将形态有机地组织起来形成合力，让每个形态都能发挥最大的效能。

平面构成中的统一，一方面是指由众多形态组成的设计，要保持形态在形状、大小、色彩、性质、状态等方面的趋同性和共性。画面众多形态，具有了统一性，相互之间也就具有了内在联系和归属感。相同或相似的因素越多，相互之间的关系就会愈加密切；相同或相似的方面越少，相互之间的关系就会愈加疏远。另一方面，是指画面形态的统一布局和统筹管理。如果将画面众多形态，按照某一规则进行排列组合，就能获得条理清晰、井然有序的画面视觉效果。

形态设计的统一方法，主要有以下两种。

（1）同质要素统一

同质要素统一，是指选择形状、大小、色彩、方向、质感等方面性质相同的形态进行组合的统一方法。同质因素越多，统一的视觉效果也就越强烈。同质要素的统一，也是最常见和最容易把握的形态统一方法。

（2）类似要素统一

类似要素统一，是指选择形状、大小、色彩、手法、肌理等方面相类似的形态进行组合的统一方法。类似要素统一的运用，难度明显大于同质要素统一，难点在于类似程度的把握必须要注意分寸，差异过大或是过小效果都不会太好（见图1-17）。

图1-17　类似要素统一

5. 点线面综合构成

将点线面三种要素综合在一起，构成的形象也会更加具有表现力。点线面综合构成，对画面形态和形象没有任何限制，只要形象生动感人、创意新鲜巧妙、形式美感强烈，就可以成为优秀的平面构成作品。然而，越是没有限制，创意构思也就越难，就越加需要发挥个人的想象力和创造力。点线面综合构成，要从以下几个方面进行创意构想。

（1）主题表现因素

在点线面综合构成中，画面主题是灵魂、是统帅，也是形态表现的核心，一切形态都要按照主题表现的需要进行巧思妙想。主题，可以是事先想好的，也可以是逐渐明确的。主题一经确定，在形态的形状、大小、多少、方向、色彩、肌理等方面的选择，也就有了依据，要努力将这一主题的情境充分地表现出来。当然，表现充分也未必就是添加很多形态，有时言简意赅的画面效果，更能体现"少就是多"的设计理念，给人一种回味无穷的观赏感受。

（2）形式表现因素

一些抽象主题的构成，形式美感的表现更为重要。形式美感是构成的重中之重，形态的排列、组合的秩序、画面的动感等方面的表现，都与形式表现密切相关。形式美感的表现，关键是要建构一种规则。规则一经确定，就要按照这种规则编排形态。规则，有多种多样的选择，如都围绕中心点进行排列、按左右对称进行组合、整体构成一个放射状、主线是一条螺旋曲线等。

（3）创意表现因素

点线面的综合构成，可以巧妙地利用画报纸中原有的形象、色彩、肌理甚至是形象来创造新形象。这样，不仅可以增加形态的表现力，拓宽创造想象的空间，还可以强化创意表现的内涵，让创意更加具有思想性和文化意蕴。在运用画报纸原有的形象时，一定要有自己的创新和想法，要改变原有形象的原意，赋予原有形象新的意义，使构成的新形象具有全新的"意味"。同时，好的创意还要有好的表现，再好的想法，表现不到位、不充分，也不会是好作品。

关键词：形态　张力　几何形　任意形　性质　错视

形态：是指事物的形状和状态。它由"形"和"态"两部分构成，"形"是物体在空间中相对稳定的表现形式；"态"是物体在时空中时常变化的存在状态。如一条鱼的长相就是它的"形"，在水中的游动就是它的"态"。

张力：是指形态所具有的一种向往扩张的视觉力。

几何形：是指外形多呈直线、弧线的形态，或是利用直尺、圆规等工具勾画出来的图形。

任意形：是指外形多呈斜线或曲线，动感很强，形状更具有变化性的形态。

性质：是指一种事物区别于其他事物的根本属性。

错视：是指视觉与客观事实不相一致的现象。

课题名称：形态要素构成训练

训练项目：（1）相同点的构成

（2）不同点的构成

（3）直线构成

（4）曲线构成

（5）面的构成

（6）对称与均衡构成

（7）变化与统一构成

教学要求：

（1）相同点的构成

运用画报纸粘贴的方法，完成一张相同点的构成。

要求：相同点的形态大小不限、形状不限，数量不得少于50个。画面表现内容不限，抽象主题或具象主题均可。要注意形态的简洁和美感，大小不要小于1cm。画面形象的表现，要建构一种秩序美和形式美。要先设计好点的形状和大小，把画报纸多层折叠，用剪刀一次可以剪出多个形态。在粘贴之前，要把剪出的点在画面上进行多次摆放和调整，经过反复的构思和推敲，才能粘贴定稿。画面规格为20cm×20cm，要装裱在22cm×22 cm灰色纸上再上交（见图1-18～图1-35）。

（2）不同点的构成

运用画报纸粘贴的方法，完成一张形态大小和形状都不相同的点的构成。其他要求同上（见图1-36～图1-53）。

（3）直线构成

运用画报纸粘贴的方法，完成一张直线构成。

要求：直线形态的形状、长短和宽窄不限，但不能出现面形态的感觉，数量不得少于20个。其他要求与"相同点的构成"相同（见图1-54～图1-71）。

（4）曲线构成

运用画报纸粘贴的方法，完成一张曲线构成。

要求：曲线形态的形状、长短、宽窄和弯曲程度不限，相互交叉、叠压亦可，数量不得少于20个。其他要求同上（见图1-72～图1-89）。

（5）面的构成

运用画报纸粘贴的方法，完成一张面的构成。

要求：面形态的形状和大小不限，数量不得少于10个。画面表现内容不限，抽象主题或具象主题均可。其他要求与"相同点的构成"相同（见图1-90～图1-113）。

（6）对称与均衡构成

运用画报纸粘贴的方法，完成一张对称或均衡构成。

要求：对称或均衡构成可以任选其一，利用点线面三种形态进行综合构成。形态的形状、大小和数量不限，但形态必须是两种要素以上，如点与线、点与面、线与面或点线面的综合。画面表现内容不限，抽象主题或具象主题均可。可以巧妙地利用画报纸中的形象、色彩、肌理等元素来表现，但一定要有自己的想法和创意。画面形象要有意味、内涵和形式美感。其他要求与"相同点的构成"相同（见图1-114～图1-137）。

（7）变化与统一构成

运用画报纸粘贴的方法，完成一张变化与统一构成。

要求：利用点线面形态进行综合构成，形态的形状、大小和数量不限，画面表现内容不限。要充分利用形态变化与统一的构成规律来表现，要有自己的想法、创意和形式美感。其他要求同上（见图1-138～图1-161）。

课题一 平面构成的形态要素 21

图 1-18　相同点的构成　张静　　　图 1-19　相同点的构成　王铠　　　图 1-20　相同点的构成　吴凤

图 1-21　相同点的构成　赵丽　　　图 1-22　相同点的构成　马秀红　　图 1-23　相同点的构成　王凰

图 1-24　相同点的构成　黄蓉　　　图 1-25　相同点的构成　俞昶昶　　图 1-26　相同点的构成　潘华夏

图 1-27　相同点的构成　杨杨　　　图 1-28　相同点的构成　曲超　　　图 1-29　相同点的构成　刘佳丽

图1-30 相同点的构成 陈姮霓　　图1-31 相同点的构成 王强　　图1-32 相同点的构成 王君红

图1-33 相同点的构成 王凰　　图1-34 相同点的构成 吴思霏　　图1-35 相同点的构成 吴思霏

图1-36 不同点的构成 楼凯　　图1-37 不同点的构成 俞静　　图1-38 不同点的构成 李楠

图1-39 不同点的构成 邢盼盼　　图1-40 不同点的构成 迟洪玉　　图1-41 不同点的构成 王红艳

图 1-42　不同点的构成　魏宝娜　　图 1-43　不同点的构成　杨杨　　图 1-44　不同点的构成　董慧

图 1-45　不同点的构成　邢盼盼　　图 1-46　不同点的构成　罗春露　　图 1-47　不同点的构成　施云峰

图 1-48　不同点的构成　梁圣婕　　图 1-49　不同点的构成　吴凤　　图 1-50　不同点的构成　胡旭峰

图 1-51　不同点的构成　杨沁怡　　图 1-52　不同点的构成　袁峡飞　　图 1-53　不同点的构成　吴家晔

图 1-54　直线构成　夏献华

图 1-55　直线构成　罗春露

图 1-56　直线构成　王丽

图 1-57　直线构成　吴晓波

图 1-58　直线构成　俞昶昶

图 1-59　直线构成　俞静

图 1-60　直线构成　王丽

图 1-61　直线构成　郑冰

图 1-62　直线构成　徐碧莲

图 1-63　直线构成　张瑶

图 1-64　直线构成　张承烁

图 1-65　直线构成　陈微微

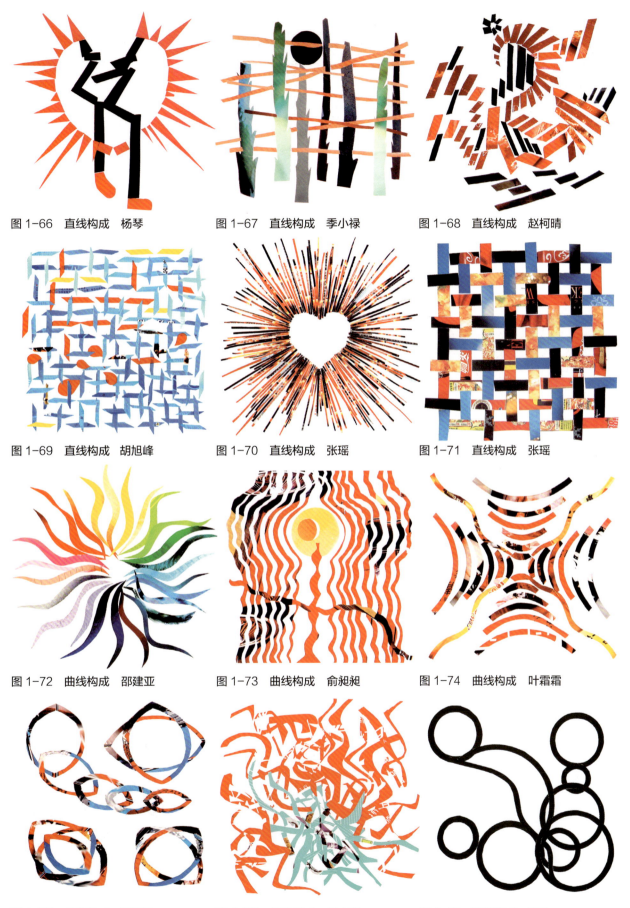

图 1-66　直线构成　杨琴

图 1-67　直线构成　季小禄

图 1-68　直线构成　赵柯晴

图 1-69　直线构成　胡旭峰

图 1-70　直线构成　张瑶

图 1-71　直线构成　张瑶

图 1-72　曲线构成　邵建亚

图 1-73　曲线构成　俞昶昶

图 1-74　曲线构成　叶霜霜

图 1-75　曲线构成　王雨玫

图 1-76　曲线构成　付小利

图 1-77　曲线构成　穆林

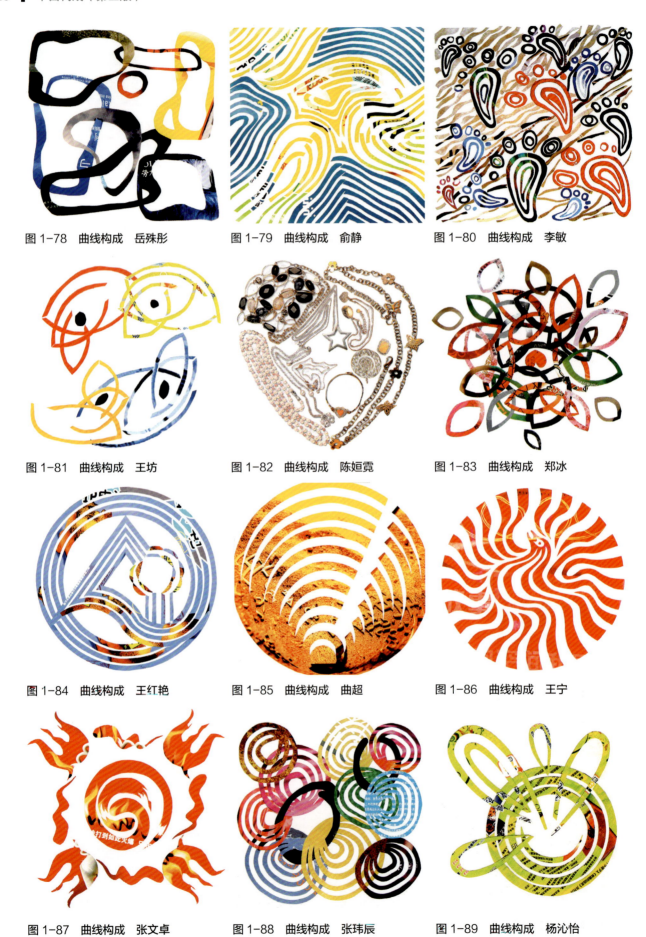

图 1-78 曲线构成 岳殊彤
图 1-79 曲线构成 俞静
图 1-80 曲线构成 李敏
图 1-81 曲线构成 王坊
图 1-82 曲线构成 陈姮霓
图 1-83 曲线构成 郑冰
图 1-84 曲线构成 王红艳
图 1-85 曲线构成 曲超
图 1-86 曲线构成 王宁
图 1-87 曲线构成 张文卓
图 1-88 曲线构成 张玮辰
图 1-89 曲线构成 杨沁怡

课题一 平面构成的形态要素

图 1-90　面的构成　吴益斌

图 1-91　面的构成　司立波

图 1-92　面的构成　吴彤

图 1-93　面的构成　吴凤

图 1-94　面的构成　肖媛媛

图 1-95　面的构成　李亚

图 1-96　面的构成　邹喻平

图 1-97　面的构成　黄永翔

图 1-98　面的构成　王红艳

图 1-99　面的构成　吴家晔

图 1-100　面的构成　施云峰

图 1-101　面的构成　张燕

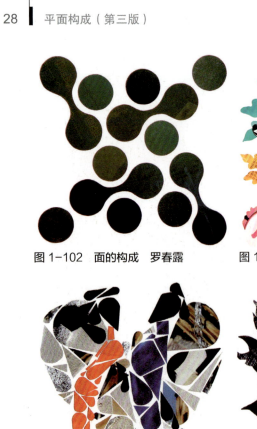

图 1-102 面的构成 罗春露

图 1-103 面的构成 赵丽

图 1-104 面的构成 俞静

图 1-105 面的构成 石春娟

图 1-106 面的构成 周珺

图 1-107 面的构成 潘华夏

图 1-108 面的构成 奚冠蓉

图 1-109 面的构成 马宇磊

图 1-110 面的构成 邵建亚

图 1-111 面的构成 张瑶

图 1-112 面的构成 袁峡飞

图 1-113 面的构成 罗春露

图1-114　对称与均衡构成　林静　　图1-115　对称与均衡构成　张彤　　图1-116　对称与均衡构成　周雅玲

图1-117　对称与均衡构成　张承烁　　图1-118　对称与均衡构成　李丽华　　图1-119　对称与均衡构成　姜敏

图1-120　对称与均衡构成　王畅　　图1-121　对称与均衡构成　刘国民　　图1-122　对称与均衡构成　卢胜

图1-123　对称与均衡构成　李亚　　图1-124　对称与均衡构成　张超　　图1-125　对称与均衡构成　陶佳

图1-126 对称与均衡构成 夏献华

图1-127 对称与均衡构成 杨杨

图1-128 对称与均衡构成 王军男

图1-129 对称与均衡构成 何静

图1-130 对称与均衡构成 李亮

图1-131 对称与均衡构成 许成凤

图1-132 对称与均衡构成 马闯

图1-133 对称与均衡构成 孙岩

图1-134 对称与均衡构成 李丽华

图1-135 对称与均衡构成 王红

图1-136 对称与均衡构成 朱岩

图1-137 对称与均衡构成 张燕立

课题一　平面构成的形态要素

图 1-138　变化与统一构成　徐碧莲　　图 1-139　变化与统一构成　李馨　　图 1-140　变化与统一构成　王凰

图 1-141　变化与统一构成　张钊　　图 1-142　变化与统一构成　张瑶　　图 1-143　变化与统一构成　杨杨

图 1-144　变化与统一构成　陈京波　　图 1-145　变化与统一构成　刘苏盈　　图 1-146　变化与统一构成　郑冰

图 1-147　变化与统一构成　孙蓉　　图 1-148　变化与统一构成　王铠　　图 1-149　变化与统一构成　张文卓

图1-150　变化与统一构成　陈希

图1-151　变化与统一构成　陈微微

图1-152　变化与统一构成　吴思霏

图1-153　变化与统一构成　赵红

图1-154　变化与统一构成　张燕立

图1-155　变化与统一构成　张瑶

图1-156　变化与统一构成　刘佳丽

图1-157　变化与统一构成　陈妍

图1-158　变化与统一构成　罗江强

图1-159　变化与统一构成　张玮辰

图1-160　变化与统一构成　杨沁怡

图1-161　变化与统一构成　张玮辰

课题二
平面构成的表现形式（上）

平面构成的不同表现形式，都与生活当中的现象息息相关。自然物态和人造形态的多样构成形式，为设计创造提供了取之不尽、用之不竭的灵感来源。同时，平面构成又以源于生活而高于生活的构成状态，对客观现实进行剥离、提炼和创造性地解读，利用抽象的视觉语言表达对形式的分析和理解，努力发现不同表现形式所具有的艺术价值、构成规律和内在意义。

一、重复构成

1. 重复构成的特征

重复，是指相同或相近的形态，连续地、有规律地反复出现的构成形式。

在生活中，重复的构成现象有很多，如一棵树上的树叶、河床当中的鹅卵石、重峦叠嶂的山峰、天空飘浮的云朵、马路旁边的地砖、停车场里的汽车、花布上面的图案、高楼大厦的玻璃窗等。集中重复出现的众多相同或是相近的形态，最能表现一种群体的力量和气势，要么会给人一种整齐划一、井然有序的秩序美；要么会给人一种错落有致、浑然天成的自然美。

重复构成的主要特征：一是相同或相近形态，连续地、有规律地反复出现；二是相同或相近的形态，有规律或是有变化地反复出现；三是画面视觉形象是一个族群，数量在四个以上（见图2-1）。

福田繁雄　　　　　　尼古拉斯·卓思乐

图2-1　海报作品

在设计中，重复构成是一种最基本的表现形式，具有表现手法简单、视觉效果显著、适合大面积使用等特点，可以用于包装纸、壁纸、地板革、纺织品、现代雕塑、建筑设计、服装设计、环境设计、广告设计或是一些设计作品的底纹处理等。

2. 基本形的设计

基本形，是指重复形态构成的基本单位，是重复构成当中不能再被分解的基本形态。基

本形在重复构成当中，就如同一棵树上的一枚树叶，地砖地面中的一块地砖，它的形态虽小，却直接关系到整个重复构成的视觉效果。

（1）单体基本形

单体基本形，单体是指个体，即由一个图形构成的基本形。

单体基本形的设计，一般需要在另外一张纸面上制作一个基本形样板。制作完成后将其剪切下来，再在正式画面上进行摆放排列和勾画正稿。具体方法：①确定基本形的边框。边框大多是一个直边的易于重复排列的图形，如正方形、长方形、梯形或三角形等。边框的大小，要根据画面形态重复的需要而定，如在20cm×20cm的画面中，可以有2cm×2cm、2.5cm×2.5cm或是4cm×4cm等多种选择；②构想基本形的图形。在确定好的基本形边框当中，设想和勾画一个简洁而富于个性特征的图形形象，作为基本形的正形。一般多以几何形、任意形或具象形为主。如一个开口的圆形、一个曲折的直线形、一个数字形、一个字母形、一个蝴蝶形等；③涂着正负形颜色。把基本形当中的正形或是负形，涂着为黑色，完成基本形样板（见图2-2）。

图2-2　单体基本形设计

（2）单元基本形

单元基本形，单元是指群体，即由多个图形构成的基本形。基本形的单元，大多是由三个大小不一的图形组合而成。

单元基本形的设计，一般也是采用制作基本形样板的方式完成的，具体方法与单体基本形的设计制作大体相同。不同之处在于：①边框要偏大一些。在20cm×20cm的画面中，一般设定在3cm~5cm大小，且多为长方形；②图形特征要相同。单元当中三个图形的设计，既要保持形态特征的相同，也要有大小、方向和角度的不同。相互之间可以并置，也可以交叉叠置，要做到主次得当、错落有致，不可平均对待；③图形要有延展性。要注意图形向边框之外的延展性，边框之内的图形不完整，就会具有一种向外延伸的扩张力。当基本形排列组合之后，不完整的图形就会相互连接，构成更大范围的完整，画面就会呈现一加一大于二的视觉效果（见图2-3）。

图2-3　单元基本形设计

（3）近似基本形

近似基本形，近似是指图形的轻微变异构成的近似图形，即由近似图形构成的基本形。基本形的近似，大多是由特征相同而形状不同的图形组合而成。

近似基本形的设计，一般要求基本形重复一次，基本形就要变化一次，画面不能出现完全相同的基本形。近似基本形的变化要把握好形与形的近似程度，大多是图形的大部分相同，而小部分不同。要在不同之中求相同，在相同之中求不同。具体方法：①由类似形构成。如三角形，可以由不同角度、不同状态的三角形组成。同为三角形，形与形之间就容易构成

课题二 平面构成的表现形式（上） | 35

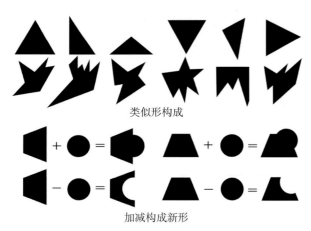

图 2-4 近似基本形的构成

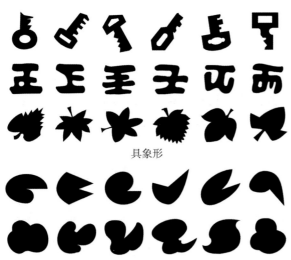

图 2-5 近似基本形的设计

类似；②由两个形的加减构成。将两个不同形状的图形进行不同形式的相加或是相减，就可以得到具有共性特征的形状不同的图形（见图2-4）；③由同一个事物的不同形象构成。同一事物形象，大多具有本质相同而外貌不一的视觉形象，尤其是一些具象形态，其共性特征更为明显；④由外形近似的有机形构成。外形圆润柔顺，是有机形的共性特征。由形态各异的有机形构成近似形，容易获得统一感（见图2-5）。

3. 骨格的类型

骨格，是指图形在画面排列组合的框架、骨架。平面构成的画面，拥有了骨格，形态的布局和排列也就具有了依据，它可以使形态的组合更具有秩序，使形态与形态、形态与空间的关系更易于控制。

骨格，简单地理解，就是在画面勾画出的格子。有了这些骨格线的存在，形态在画面中的大小及摆放的位置，也就有了依托，并能快速地构建一种排列组合的秩序。从骨格的表现状态来看，它可以是有形的格子，也可以是无形的线或框。在平面构成中，骨格主要有以下四种类型。

（1）规律性骨格

规律性骨格，是指结构严谨的、含有数学逻辑的骨格构成形式。或者是横竖间隔大小相当的排列，如重复的构成形式；或者是具有大小间隔逐渐变化的排列，如渐变的构成形式；或者是由一点出发逐渐放大的排列，如发射的构成形式等。规律性骨格的构成方式，往往具有分割明确、条理清晰和偏于理性的逻辑感。

（2）非规律性骨格

非规律性骨格，是指规律性不强或无规律可寻的骨格构成形式。一般分为半规律性骨格、近似骨格、对比骨格、密集骨格和自由性骨格等构成方式，往往具有活泼自由、变化丰富和灵活多变等特点。

（3）有作用性骨格

有作用性骨格，是指能给基本形固定的空间，基本形的出现要受到骨格线控制的骨格构成形式。在有作用性骨格中，骨格对基本形的控制是明确的、积极的和有作用的。基本骨格内的形态，可以进行变换角度、增加或减少数量、设置不同的形象等变化。

（4）无作用性骨格

无作用性骨格，是指只给基本形固定的定位，基本形只用骨格线的交叉点进行图形设置的骨格构成形式。在无作用性骨格中，骨格线对基本形的作用是潜在的和不产生限制性的，

有作用也是微小的。基本形在大小、方向、空间等方面可以自由变化，不受骨格制约（见图2-6）。

（2）单元基本形重复构成

单元基本形重复构成，是指将单元基本形进行有规律或是自由排列组合的重复构成形式。单元基本形的重复构成，是在单体基本形重复构成的基础上进行的更加灵活自由的重复组合。既可以打破规律性骨格进行1/2错位或是1/3错位排列，也可以进行倾斜排列或是自由排列，还可以在规律性骨格之内添加几何形分割或是任意线条的分割，以增加重复构成的复杂性、灵活性和多样性（见图2-8）。

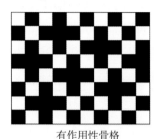 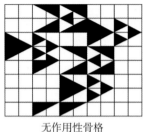

图2-6　有作用性和无作用性骨格

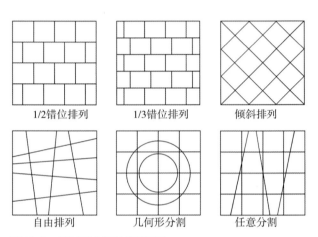

图2-8　单元基本形的排列变化

4. 重复构成的形式

（1）单体基本形重复构成

单体基本形重复构成，是指将单体基本形按照骨格框架进行重复排列组合的构成形式。单体基本形的重复构成，以规律性骨格的构成居多。在规律性骨格构成中，基本形的正负交替排列，是最基本的重复表现形式。即一个正形，间隔一个负形，再复归正形，并以此为规则进行左右和上下的排列。

在骨格不变的情况下，基本形的排列方向，也是排列组合的重点。如同一方向并列排列、一上一下正反排列、一左一右倾斜排列、一横一竖横竖排列和某一局部群化排列等（见图2-7）。

（3）近似基本形重复构成

近似基本形重复构成，是指将近似基本形进行有规律或是自由排列组合的重复构成形式。近似基本形的重复构成，最大特色是基本形的各不相同，从而增加了重复构成的多样性和变化性。近似基本形的重复，分为有规律排列和自由排列两种组合形式。有规律排列的方式，与单体或单元基本形的排列方式大体相同；自由排列的方式，则会更加灵活和自由，只要画面内容表现充分，采用什么样的排列形式，都在许可范围之内。

5. 重复构成的要点

（1）基本形的设计要抽象

基本形的设计，要树立全新的"抽象化"

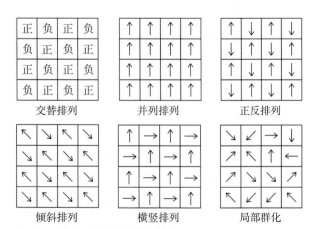

图2-7　单体基本形的重复排列

的设计理念。采用抽象形，要选择外形简洁大方、个性特征鲜明和易于制作表现的图形。要舍弃琐碎的、凌乱的、细小的形态。采用具象形，必须经过删繁就简、去伪存真的抽象化处理，要对形象进行简化、变形和改造才能使用。要努力改变"见到什么，就想象着它像什么"的具象思维习惯，要去寻求图形的抽象美、形式美和意象美。图形具体是什么和像什么并不重要，是否具有美感则更为重要。什么都不像，或许更能接近事物的本质，更加具有生活的普遍意义。

（2）重复排列要构建规则

大多数基本形都具有方向性，方向一致的排列与方向不一致的组合，会给人不同的视觉感受。图形朝向一致，具有整齐感；图形朝向不一致，具有活泼感。无论是哪一种排列方式，都需要构建一种排列的规则。即便是画面效果十分轻松、活泼和自由的自由排列，也要有规则。规则，是指所要遵守的形态排列规律和原则。图形或是形象的重复排列，只要按照自己构建的规则进行排列，就能获得画面整体视觉效果的秩序感和形式美。

（3）画面绘制要讲究方法

采用手绘的表现形式完成重复构成作业，是一项非常重要的训练方式，不仅可以培养学生的动手能力，还能培养认真、严谨的工作态度，这是设计师必须具备的优秀品质。图形要用块面来表现，要避免出现细线。图形之间"线"的感觉，都是一黑一白两个图形的边缘，并不是线。如果在近似基本形重复中，需要一些线条，也要将其加宽，变成线形态之后才能使用。涂着图形颜色的原则是：一正一负，交替设置。左右和上下排列，都要遵守这一原则。涂着图形颜色的顺序是：先画四边（边框线），后涂中间（大块颜色），这样可以画得又快又好。

二、特异构成

1. 特异构成的特征

特异，是指在有规律、有秩序的形态组合中，局部形态出现变异的构成形式。

生活中，特异的构成现象有很多，如绿叶丛中的一朵花、渔网当中的一条鱼、羊群当中的牧羊人、沙漠当中的一棵树、队列当中的红旗、球员争夺的篮球等。特异，是重复构成当中的一种特殊状态，是在有秩序排列当中出现了突变，是在相同形态当中出现了差异。其中的变异之处，最能引起人们的注意，有着十分突出的视觉效果。而有规律有秩序排列组合的形态，常常成为变异之处的背景和衬托。

特异构成的主要特征：一是相同或相近形态按照一定规律反复出现，虽然占据了画面大部分面积，但形态并不突出；二是画面局部形态与整体秩序不相符，出现变异，并成为视觉中心；三是局部变异形态与画面其他部分形态，在内容上存在关联，在状态上产生对比（见图2-9）。

法比安纳·布利　　　　福田繁雄

图2-9　海报作品

在设计中，特异构成是重复构成的延续，也是一种独具特殊意义的构成表现形式和经常运用的设计表现手段。具有手法简便、视觉效果显著、易于突出设计主题、增加设计趣味等优点，广泛用于广告设计、书籍设计、招贴设计、

现代雕塑、服装设计、环境设计等。

2. 特异构成的形式

（1）大小特异

大小特异，是指在相同形态的重复当中，某些局部形态出现变大或变小的构成形式。大小特异的构成，变异形态要与其他众多形态形成鲜明反差，其大小安排要恰到好处，大小差异不能太悬殊，但也不能不明显。

（2）形状特异

形状特异，是指在相同或近似形态重复当中，一部分形态的形状出现异化的构成形式。形状特异的构成，主要体现在形态的外形发生变异，使某一部分形态与其他部分形态构成了形状上的反差。同时，形态也要具有大小、色彩、形象、方向等因素的差异，才会收到良好的画面效果。

（3）骨格特异

骨格特异，是指在规律性的骨格线重复当中，局部骨格线在形状、方向、状态、位置等方面发生变异的构成形式。骨格特异的构成，骨格线发生突变的视觉效果最为明显。可以利用骨格线的起伏、扭曲、盘绕等手段，强化变异的美感和特色。

（4）方向特异

方向特异，是指在形态排列方向一致的重复当中，让个别形态在方向上出现逆转的构成形式。方向特异的构成，多用在形态具有方向性的重复排列中，变异之处会与其他形态构成鲜明对比。可以按照上下方向、左右方向和倾斜方向进行逆向编排（见图2-10）。

（5）形象特异

形象特异，是指在相同或类似形象的重复当中，某一局部形象出现变异的构成形式。形象特异的构成，既可以是相同形象的不同状态，也可以是性质相同而形象不同的形态。要注

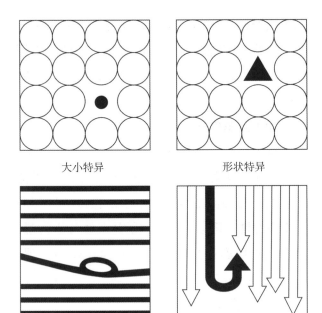

大小特异　　　　　　　形状特异

骨格特异　　　　　　　方向特异

图2-10　特异构成的形式

意形象之间的内在关联性，否则会有牵强附会之感。

（6）色彩特异

色彩特异，是指在同类色彩的重复当中，局部色彩在色相、明度或纯度等方面出现明显差异的构成形式。色彩特异的构成，很难脱离具体的形状而单独存在，但由于色彩的差异过于鲜明夺目，形状就会变成次要的构成因素。如红色与绿色、黄色与黑色、低纯度色与高纯度色的变异等。

3. 特异构成的分类

特异构成，按照形态排列的组合方式，分为规则排列和自由排列两类。

（1）规则排列

规则排列，是指将相同或相近的形态，按照骨格进行有规律地重复排列的特异构成形式。形态按照横向、纵向、斜向或横竖交错等方式进行重复排列，可以构成一种条理性和秩序感。但特异构成的规则排列并非等同于重复构成的规律性排列，是一种要求并不严格的规则排列。

为了活跃画面气氛，常常要在整齐当中寻求一种不整齐，在规则当中故意空留出一部分不规则，以避免过于整齐划一的单调和呆板效果的出现。

（2）自由排列

自由排列，是指将相同或近似形态，根据构成主题的需要进行自由的排列组合的特异构成形式。形态自由组合，常常带有很强的随意性和偶然性，可以创造更多的趣味性和生动感。但重复的形态最少不能少于六个，多则不限，否则重复构成的感觉和特异构成的含义就会发生变化（见图2-11）。

形态规则排列　　　　形态自由排列

图2-11　特异构成的分类

特异构成的分类，也可以按照形态的不同性质进行区分，分为抽象形特异构成和具象形特异构成两类。抽象形特异构成，是指采用相同或相近的抽象形态进行重复排列和产生变异的构成形式。其中的变异形态，可以是抽象形，也可以是具象形；具象形特异构成，是指采用相同或相近的具象形态进行重复组合和产生变异的构成形式。其中的重复形态和变异形态，大多都以具象形为主。

4. 特异构成的要点

（1）特异之处要突出醒目

特异构成的意义，在于变异之处的引人注目。因此，变异形态要在形状、大小、色彩、状态等方面与重复排列的形态拉开距离，两者不能过于相近。否则，也会失去特异构成的意义。

当然，变异部分所处的位置，也不能太靠近画面边框，或是摆放在画面中央。摆放在边框附近，会影响变异效果的突出；摆放在画面中央，也会使画面缺少生机和活力。

（2）形象内容要生动有趣

特异构成的内容，要有创意和内涵，不能满足于形态的简单变异。变异形态与重复形态之间应该是一种变化与统一的关系，要在事物形象的变化或矛盾当中发掘两者之间的深层意义，可以是一种情境组合，也可以是一种因果关系，或者是一种生活现象。要努力创造一种情趣、揭示一个哲理或是来上一段调侃，都能使画面充满生命的活力和生活的魅力。

（3）排列组合要新颖别致

特异构成的组合，最忌讳按部就班、毫无创意和新意地去设置形态。特异构成的表现形式十分丰富多彩，可以充分发挥人的想象力和创造力。画面形态排列组合的方式，也是多种多样没有严格限制的。可以整齐也可以不整齐，只要具备一定的重复排列的特性，就都在许可范围之内。如果能够使用电脑绘制，利用电脑软件的复制、放缩、旋转或变色等功能优势，更加适合于特异构成的创意表现。

关键词：骨格　骨格线　群化　抽象化　形式　创意

骨格：是平面构成中编排或限制图形的骨架、框架。骨格是图形排列摆放的基本依据，它可以使图形排列有秩序或有规律地进行。

骨格线：是指分割画面并对图形排列有限制作用的水平线和垂直线。

群化：是指在图形排列构成的整体中，集中若干个图形，构成相对完整的可以独立存在的小群体构成状态。

抽象化：与具象化相对，是指将复杂形象的主要特征提取出来，进行简单化或是利用抽

象的图形来表达。如把人脸归纳为方形脸、圆形脸、瓜子脸等。

形式：有狭义和广义之分，狭义的形式是指事物的外形、样式和构造，如山、水、鱼、鸟、书、笔、汽车、建筑等。广义的形式是指所有事物的构成状态和其系统，如数学的形式、音乐的形式、语言的形式、电影的形式、基因的形式、生命的形式等。

创意：指具有创造性的意念。创，是创造、创新；意，是主意、意念。

课题名称：重复与特异的构成训练

训练项目：（1）单体基本形重复构成
（2）单元基本形重复构成
（3）近似基本形重复构成
（4）规则排列特异构成
（5）自由排列特异构成

教学要求：

（1）单体基本形重复构成

运用手绘的方法，完成一张单体基本形重复构成。

要求：①制作样板。先在画面上，确定每个基本形的大小并画出每个方形。有 2cm×2cm、2.5cm×2.5cm 两种选择，2cm×2cm 可以排列 100 个基本形，2.5cm×2.5cm 可以排列 80 个基本形。在另一张纸上画好 2cm×2cm 或 2.5cm×2.5cm 的方形，将构想的图形勾画好并用剪刀将其剪下来，作为基本形的样板；②勾画铅笔稿。把剪切好的样板，按照自己设定的排列规则，勾画出画面各个方格里的图形轮廓；③绘制正稿。用尖毛笔或秀丽笔（一种新型毛笔），按照一正一负交替着色的顺序对图形着色。如在第一个格里，正形着黑色，那么第二个格就要在负形上着黑色，第三个格再回归正形着黑色，如此类推，反之亦可。画面规格为 20cm×20cm，作业要用灰色纸装裱后上交（见图 2-12～图 2-35）。

（2）单元基本形重复构成

运用手绘的方法，完成一张单元基本形重复构成。要求基本形的排列和表现，要增加灵活性和变化性。其他要求同上。（见图 2-36～图 2-59）。

（3）近似基本形重复构成

运用手绘的方法，完成一张近似基本形重复构成。

要求：近似基本形要按照自由排列的方式进行排列，近似基本形不得少于五个。近似基本形设计要注重变形和美感，要注意风格、情调和表现手法的统一。排列方式要有大小、主次的差别，形态相互之间要具有共性和关联性。其他要求同上（见图 2-60～图 2-83）。

（4）规则排列特异构成

运用手绘或电脑绘制的方法，完成一张规则排列特异构成。

要求：基本形态可以按照并列、横向、纵向、斜向、错位和无骨格等方式进行重复排列。变异形态与重复形态的大小不能相等，并要有内在意义的关联性，内容不能简单地重复。画面规格为 20cm×20cm。手绘作业要用灰色纸装裱后上交；电脑绘制要用 JPEG 格式保存，用电子文档形式上交（见图 2-84～图 2-104）。

（5）自由排列特异构成

运用手绘或电脑绘制的方法，完成一张自由排列特异构成。其他要求同上（见图 2-105～图 2-119）。

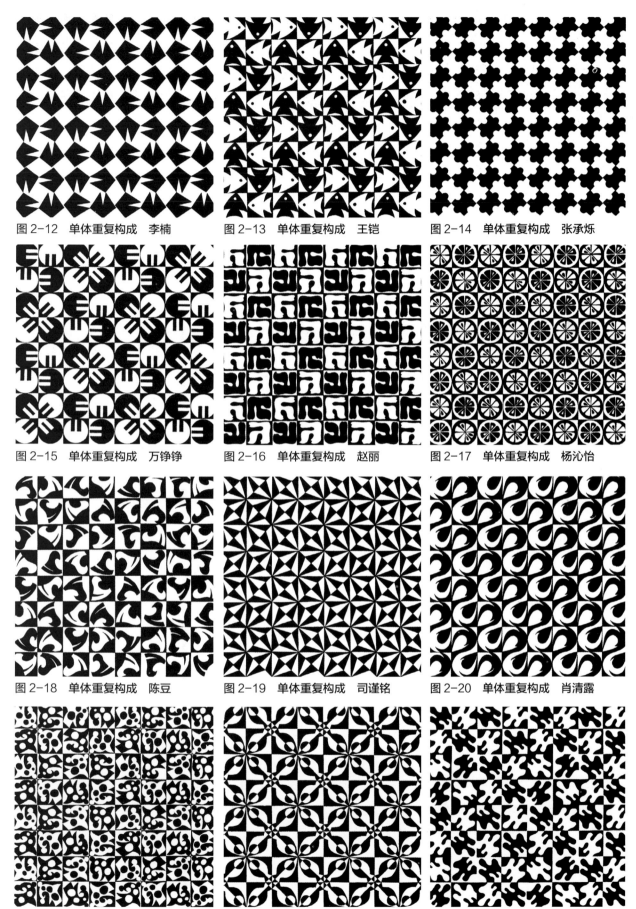

图 2-12　单体重复构成　李楠
图 2-13　单体重复构成　王铠
图 2-14　单体重复构成　张承烁
图 2-15　单体重复构成　万铮铮
图 2-16　单体重复构成　赵丽
图 2-17　单体重复构成　杨沁怡
图 2-18　单体重复构成　陈豆
图 2-19　单体重复构成　司谨铭
图 2-20　单体重复构成　肖清露
图 2-21　单体重复构成　胡欣
图 2-22　单体重复构成　唐月
图 2-23　单体重复构成　陈智辰

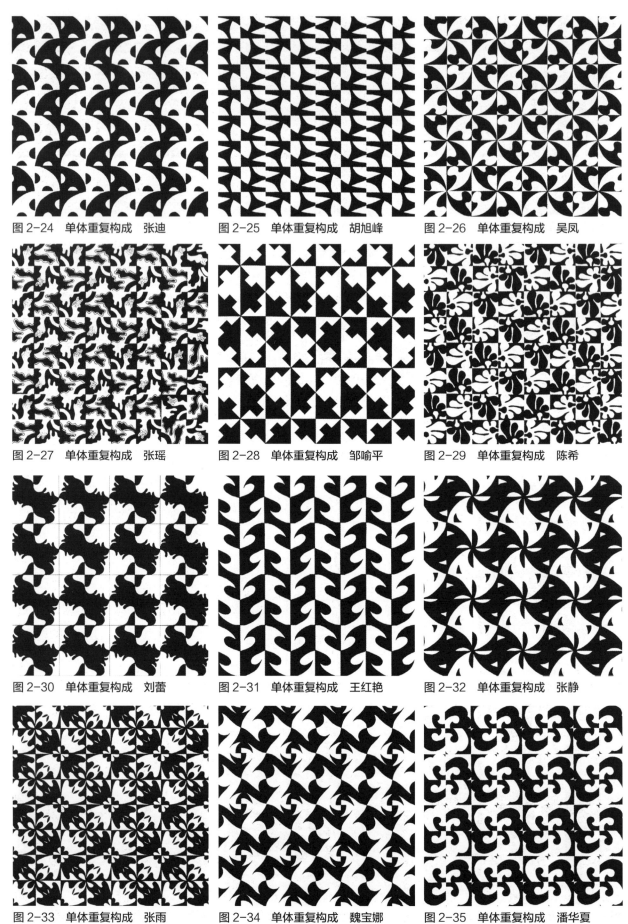

图 2-24　单体重复构成　张迪　　图 2-25　单体重复构成　胡旭峰　　图 2-26　单体重复构成　吴凤

图 2-27　单体重复构成　张瑶　　图 2-28　单体重复构成　邹喻平　　图 2-29　单体重复构成　陈希

图 2-30　单体重复构成　刘蕾　　图 2-31　单体重复构成　王红艳　　图 2-32　单体重复构成　张静

图 2-33　单体重复构成　张雨　　图 2-34　单体重复构成　魏宝娜　　图 2-35　单体重复构成　潘华夏

课题二 平面构成的表现形式（上）

图2-36　单元重复构成　俞静　　　图2-37　单元重复构成　徐学敏　　　图2-38　单元重复构成　王丹

图2-39　单元重复构成　王凰　　　图2-40　单元重复构成　吴凤　　　图2-41　单元重复构成　王红艳

图2-42　单元重复构成　王如意　　图2-43　单元重复构成　胡欣　　　图2-44　单元重复构成　张钊

图2-45　单元重复构成　张瑶　　　图2-46　单元重复构成　陈姮霓　　图2-47　单元重复构成　蔡笑云

图 2-48 单元重复构成 程诚
图 2-49 单元重复构成 李健
图 2-50 单元重复构成 吴凤
图 2-51 单元重复构成 奚冠蓉
图 2-52 单元重复构成 符今
图 2-53 单元重复构成 赵丽
图 2-54 单元重复构成 马宇磊
图 2-55 单元重复构成 马利萍
图 2-56 单元重复构成 罗春露
图 2-57 单元重复构成 魏宝娜
图 2-58 单元重复构成 罗浩霁
图 2-59 单元重复构成 赵丽

图 2-60　近似重复构成　罗春露

图 2-61　近似重复构成　万铮铮

图 2-62　近似重复构成　黄蓉

图 2-63　近似重复构成　李江

图 2-64　近似重复构成　陈姮霓

图 2-65　近似重复构成　袁峡飞

图 2-66　近似重复构成　程诚

图 2-67　近似重复构成　张静

图 2-68　近似重复构成　黄永翔

图 2-69　近似重复构成　符今

图 2-70　近似重复构成　沈哲敏

图 2-71　近似重复构成　张承烁

图2-72 近似重复构成 曹露

图2-73 近似重复构成 何璐思

图2-74 近似重复构成 马利萍

图2-75 近似重复构成 邢盼盼

图2-76 近似重复构成 张瑶

图2-77 近似重复构成 张钊

图2-78 近似重复构成 李敏

图2-79 近似重复构成 吴家晔

图2-80 近似重复构成 赵丽

图2-81 近似重复构成 丛兰翠

图2-82 近似重复构成 张迪

图2-83 近似重复构成 张颖

课题二 平面构成的表现形式（上）

图 2-84　规则排列特异构成　陈静

图 2-85　规则排列特异构成　王红艳

图 2-86　规则排列特异构成　刘蕾

图 2-87　规则排列特异构成　姚运焕

图 2-88　规则排列特异构成　吴凤

图 2-89　规则排列特异构成　俞昶昶

图 2-90　规则排列特异构成　石娟

图 2-91　规则排列特异构成　柴佳

图 2-92　规则排列特异构成　骆以清

图 2-93　规则排列特异构成　陈智辰

图 2-94　规则排列特异构成　马宇磊

图 2-95　规则排列特异构成　李艺鸣

图 2-96　规则排列特异构成　秦霞

图 2-97　规则排列特异构成　王君红

图 2-98　规则排列特异构成　马利萍

图 2-99　规则排列特异构成　陈领子

图 2-100　规则排列特异构成　王强

图 2-101　规则排列特异构成　夏树一

图 2-102　规则排列特异构成　郑怡

图 2-103　规则排列特异构成　唐月

图 2-104　规则排列特异构成　胡鸿杰

图 2-105　自由排列特异构成　邢盼盼

图 2-106　自由排列特异构成　郭瑞珊

图 2-107　自由排列特异构成　赵丽

课题二 平面构成的表现形式（上）

图 2-108　自由排列特异构成　张发来

图 2-109　自由排列特异构成　陈豆

图 2-110　自由排列特异构成　施云峰

图 2-111　自由排列特异构成　沈依娜

图 2-112　自由排列特异构成　李志华

图 2-113　自由排列特异构成　张天宇

图 2-114　自由排列特异构成　陈品颖

图 2-115　自由排列特异构成　李健

图 2-116　自由排列特异构成　徐梦洁

图 2-117　自由排列特异构成　范雯倩

图 2-118　自由排列特异构成　蔡笑云

图 2-119　自由排列特异构成　周梦

课题三
平面构成的表现形式（中）

渐变与发射，都是生活当中常见的形态存在状态。在设计构成中，努力发现和探究这些独具特色的形态表现形式，对于设计表现具有十分特殊的意义。可以对形态的认知，由感性进入到理性，然后再由理性回归到感性。在形式表现方面，既会拥有多样的选择，也会掌握更多的技巧；在设计表现方面，既能体会创意灵感的重要，也能懂得构想需要不断深入，表现必须追求完美。

一、渐变构成

1. 渐变构成的特征

渐变，是指形态或骨格的表现，发生有规律的渐次变化的构成形式。

生活中，渐变的现象几乎随处可见，如树木枝杈的由粗到细、花瓣组合的从大到小、太阳一天的位置移动、钟表秒针的角度转变、电线杆子的近大远小、霓虹灯光的跳动闪烁等。有些渐变，在很短的时间里就可以观察到，如汽车的渐行渐远；而有些渐变，要随着时间的推移才能够感觉到，如庄稼从小到大的生长过程；还有些渐变，则需要借助影像设备的慢放，才能够被发现，如运动员从起跳到落地的跳远动作。渐变表现的，是事物的一种循序渐进、有节奏、有规律的变化过程。

渐变构成的主要特征：一是基本形、骨格或是形象按照一定的规律排列，形态产生了逐渐变化的状态；二是形态秩序井然的逐渐变化，具有强烈的渐变性、节奏感和韵律美；三是符合数学数列原理，形态布局具有一定的空间感和现代感（见图3-1）。

埃舍尔

图3-1 双关图形渐变

在设计中，基本形渐变也是在形态重复排列的基础上，衍生出来的注重形态渐变性的一种构成表现形式，渐变性是它所具有的独特美。渐变不仅体现在形态的渐次变化上，还能让人感受到空间、时间、距离、数理等概念的意义。渐变的表现手段具有节奏感强，现代化、机械化程度高，视觉效果显著，易于印刷制作等优点，

广泛用于广告设计、书籍设计、招贴设计、环境设计当中。渐变能够让人感受到，渐次变化的独特魅力和富于节奏的变化美感。

2. 渐变构成的形式

在渐变构成中，基本形和骨格的渐变与不渐变，会产生多种不同的表现形式和构成效果。在其中，变化是根本；不变，是对变化有所控制。如果，处处都变化，把握起来就会增加很多难度，变化的效果也未必会好。因此，渐变当中的变化，也要适度和巧妙，要充分利用变化与不变化的相互制约、相互控制和相互对比，才能收到较好的视觉效果。

（1）**基本形渐变，骨格不变**

基本形渐变，骨格不变。是指将形状逐渐变化的基本形，安排在空间均等的骨格当中。可以得到基本形的特征相近，但量不相等的渐变效果。

（2）**基本形不变，骨格渐变**

基本形不变，骨格渐变。是指基本形的形状不变，而骨格线的间距发生渐变。骨格渐变的结果，就是基本形的保留有多有少。

（3）**基本形渐变，骨格也渐变**

基本形渐变，骨格也渐变。是指随着基本形形状或大小的渐变，骨格也发生渐变。基本形与骨格都渐变，两者就会同进同退，构成的空间感也会更加强烈。

（4）**没有基本形，只渐变骨格线**

没有基本形，只渐变骨格线。是指只有骨格线的渐变。画面形象只有骨格线，线与线的间距逐渐变窄或是骨格线逐渐出现变形（见图3-2）。

（5）**双关图形渐变**

双关图形渐变，是指利用正负形交错组合的手段，把两个图形相互穿插在一起，构成图形相互关联的双关图形形象（见图3-1）。双关

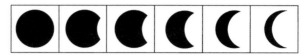

基本形渐变　骨格不变

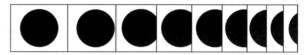

基本形不变　骨格渐变

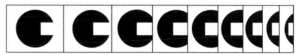

基本形渐变　骨格也渐变

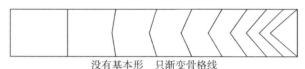

没有基本形　只渐变骨格线

图 3-2　渐变构成的形式

图形渐变，是一种设计构思巧妙、形象造型严谨、表现内容丰富的渐变构成形式。要求正负图形既要相互关联，又要发生渐次变化。因此，设计要有非常高超的艺术造诣，表现的难度较大，在设计当中的使用相对较少。

（6）**基本形渐变**

基本形渐变，是指只有基本形没有骨格线的画面构成。适合于自由排列的图形或形象的渐变。

3. 渐变构成的类型

（1）**形状渐变**

形状渐变，是指从一个形态逐渐变化成另外一个形状的形态。形态可以由一个完整形象渐变到另一个完整形象，或者由一个完整形象渐变到一个残缺的形象，也可以由一个简单的图形渐变到复杂的图形，还可以由抽象形渐变到具象形或者反之等。

（2）**方向渐变**

方向渐变，是指形态由一个角度逐渐变化到另一个不同的角度。如一个箭头图形从方向朝上渐变到方向朝下，一扇门从关闭状态渐变

到敞开状态,一本书从打开状态渐变到合拢状态等。

(3)位置渐变

位置渐变,是指形态在骨架当中位置的逐渐移动。位置渐变的原理,也可以扩展到形态在画面当中位置的逐渐改变,或是两个形态之间的距离渐次变得紧密或逐渐变得疏远等。

(4)大小渐变

大小渐变,是指形状相同形态的由大到小或由小变大的渐变排列。形态形状相同而大小逐渐变化,会产生近大远小的深度感及空间感。

(5)骨格渐变

骨格渐变,是指骨格线之间的距离出现有规律的渐次变化。骨格渐变,可以使骨格线当中的基本形在形状、大小或角度上也随之发生变化。在骨格渐变基础上,再增加正负形交替填色,填充骨格线分割的空间,是渐变构成最基本、最常用的表现方式,更能清晰地展现骨格渐变的表现力和独特魅力。骨格渐变,也可以不填加颜色,只用骨格线来表现(见图3-3)。

(6)形象渐变

形象渐变,是指由一个形象逐渐变化成为另一个不同形象的过程。形象渐变,是与基本形渐变要求不同的一种具象形渐变的表现形式。形象渐变与基本形和骨格都没有任何关系,通常由五个或六个形象构成,两端是形象原型和变化形象,中间的三四个是过渡形象。从形象原型到变化形象的过渡要有渐进性,要自然、顺畅、连贯,不能出现形象过于相近或是脱节的状况。要求按照渐变的次序进行连续排列,在排列方式上较为灵活自由,横向排列或是环状排列均可。

4. 渐变构成的要点

(1)表现手法要灵活多变

基本形渐变具有多种多样的表现形式、方式和手段,表现的内容也是形态各异、丰富多彩。既可以采用直线与直线、直线与曲线、曲线与曲线的交叉组合,也可以利用骨格线与基本形的渐次变化、形态大小的渐变排列、点线面的有序移动等表现效果。如果强调某一部分形态的凸起、凹陷、旋转、流动、放射等状态,画面更会充满生机、活力和感染力。

(2)骨格间距要疏密拉开

基本形渐变构成,骨格线如果参照数学的数列值进行排列,渐变的效果就会更加合理、顺畅,画面的空间感也会更加强烈。如费博那基数列值:1,2,3,5,8,13,21……(第三个数是前两个数之和,可以无限放大);佩尔数列值:1,2,5,12,29,70,169……(前一项乘2,再加上再前一项,依次计算)。这些数列值的比值关系简明易懂,可以借鉴和变化应用(见图3-4)。当然,平面构成的表现不是数学计算,并不需要严格地照搬数列值,应该更加注重自己的直觉。这两个数列值带来的启

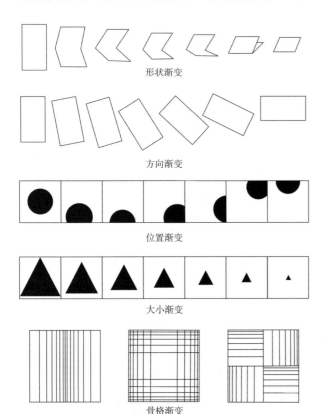

图3-3 渐变表现的类型

示，就是要把骨格线间距的疏密拉开，要让疏的更疏、密的更密，才能获得空间感更加强烈的形象效果。

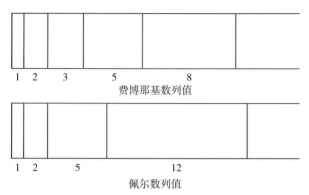

图3-4　渐变的数理依据

（3）形象表现要工整细腻

在渐变构成的表现中，无论是采用手绘还是采用电脑绘制，都要注重形态表现的工整细腻。渐变构成当中，基本形由大变小之后，那些小的形态都很细微，需要认真、细致地去刻画。骨格线的绘制，横竖排列一定要横平竖直。其他排列也要注重对角线、中心点的利用。采用电脑绘制，有些上下或左右相同的图形排列，只做一半即可，另外一半可以将图形复制翻转完成；有些画面是由四组相同形态构成，只做1/4即可，其他部分形态可以复制粘贴完成。

二、发射构成

1. 发射构成的特征

发射，是指基本形或骨格单位，环绕一个或多个中心点向外散射或向内集中的构成形式。

生活中，发射是一种常见的自然现象和生活现象，如太阳的光芒、植物的叶脉、盛开的花朵、悬挂的蛛网、炮弹爆炸的瞬间、石头落水的涟漪等。发射具有很强的散射感、方向感和速度感，所有的形态均向中心集中，或由中心散开，可以产生强烈的视觉冲击力。

发射构成的主要特征：一是发射具有强烈的聚焦性，会把人的注意力引向发射点；二是发射具有很强的运动感，人的视线会由四周快速向中心集中，或是由中心迅速向四周扩散（见图3-5）。

布利奇特·赖利　　　福田繁雄

图3-5　发射图形

在设计中，发射也会具有重复或渐变的某些特性，也可以将其理解为是一种特殊的重复或是一种特殊的渐变。发射所独有的聚焦性，常常成为现代设计作品表现的亮点，被广泛应用于广告设计、书籍设计、招贴设计、环境设计、建筑设计和现代雕塑当中。

2. 发射构成的因素

（1）发射点

发射点，即发射中心，是发射线的聚集点所在。发射构成的发射点，可以是一个也可以是多个，可以在画面之内也可以在画面之外。设置在画面之内的发射点，常常构成画面形象的视觉中心。常用的位置有中心点、对角线的3/4点、四个边角、四个直边的1/2处等；设置在画面之外的发射点，位置十分灵活，可以安放在画面边框之外的任何点位上。

（2）发射线

发射线，即骨格线，是发射构成表现的主体形态。发射线大多呈现外宽内窄的构成状态，在形态上有直线、曲线、折线、螺旋线等区别；在方向上有离心（由内向外）、向心（由外

向内）、同心（同一圆心）等区别；在交叉上有直线与直线、直线与曲线、曲线与曲线等区别。发射线在构成中，大多要具有一定的宽度，利用线形态的简洁明快，突出发射的状态和效果。只有在采用电脑绘制，并在表现精致、细腻的画面效果时，才会使用密集的细线来表现（见图3-6）。

发射点　　　　　　　　发射线

图3-6　发射点与发射线

3. 发射构成的形式

（1）离心式

离心式，是指基本形由中心向外扩散的构成形式。发射点一般在画面当中，有向外运动感。离心式发射，是发射构成最基本的表现形式，具有发射特征强烈、发射走向清晰和易于把握等特点。

（2）向心式

向心式，是指基本形由四周向中心聚拢的构成形式。发射点多在画面之外，具有反向聚集的视觉感受。聚集点就如同磁石一样具有强大的磁场和吸引力，能够将周边的形态都吸引聚拢过来。与离心式发射相比，向心式是运用较少的发射表现形式。

（3）同心式

同心式，是指发射点从一点向外，层层扩展的构成形式。同心式发射，就如同一块石头落入水中，平静的水面泛起涟漪的层层环绕状态。在同心式发射当中，同心圆的应用相对较少，偏心圆是应用最多和最具有特色的构成状态，可以表现孔洞的凹陷感和空间感。

（4）多心式

多心式，是指画面有多个发射点或集合点的构成形式。多个发射点，可以形成多个发射中心，增加画面的变化性和丰富感。多个发射点的设置，可以采用对称式、旋转式、交错式、叠压式等多种不同的构成方式（见图3-7）。

（5）旋转式

旋转式，是指基本形按照旋转或环绕状态进行排列的构成形式。旋转式发射的运动

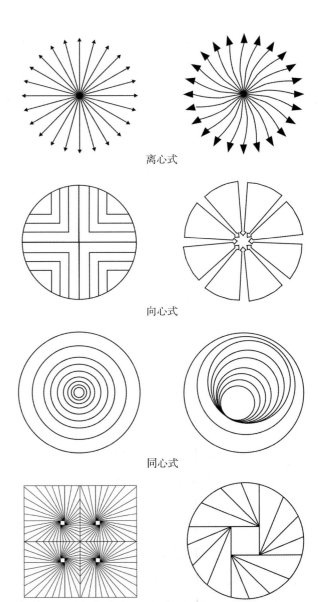

图3-7　发射构成的形式

感十分鲜明、强烈。其中，螺旋状的旋转发射状态，形态更加具有变化性和节奏感（见图 3-5）。

4. 发射构成的要点

（1）形态设计要有丰富性

发射构成的方向性和规律性都很强，如果按照某一规律简单地应对，也很容易出现单调乏味、内容空洞的画面效果。因此，在形态设计方面，一定要寻求变化性和丰富性，在画面结构相对单纯的条件下，可以借助于形态的顺势而为和随机应变，获得生动的视觉效果。如线的疏密、交叉、叠压、弯曲、反转等手段的运用，都能增加形态表现的丰富性。

（2）形态排列要有秩序感

发射构成的表现，出于构成形式的多样性，也很容易出现不同形态的简单拼凑或是形态排列杂乱无章的构成结果。避免形态拼凑的方法，就是尽量使用特征相同或相近的形态，利用形态的变化增加表现力。避免形态杂乱的方法，就是突出一个中心，并围绕这个中心点进行形态的排列；或是将形态进行有主次、有大小地布局；或是将大部分形态有规律排列，小部分形态有所变化等。

（3）发射表现要有主旋律

发射构成的表现，就如同在演奏一首曲调优美的轻音乐，要紧紧把握住乐曲的主旋律，既要让它贯穿在整个乐曲当中，成为连接各个部分的主线，还要以不同的变化方式不断再现，构成曲调的轻重缓急和跌宕起伏。发射构成的主旋律，通常是由画面的一条或几条主线构成的，这些主线常常统领了所有形态的设置、节奏和走向，成为画面形态排列布局的依托。如果画面当中缺少了这样的主旋律，也就缺少了灵魂和神采，整体效果就会缺少应有的节奏和美感。

关键词：*双关图形　数列　偏心圆　结构　主旋律　节奏*

双关图形：是指利用正负形交错的手段，把两种图形相互穿插组合在一起，构成双关含义的图形。

数列：数学术语，是指依照某种法则排列的一列数。分为有限数列和无限数列两种。

偏心圆：是指圆心在一条直线上，构成的多个互不重叠的圆形，相互形成一边接近一边渐远的一组圆形。

结构：狭义的结构是指各个组成部分的构造方式。广义的结构概念，是指事物系统的诸要素所固有的相对稳定的组织方式或联结方式。

主旋律：音乐术语，是指一部音乐作品或一个乐章在行进过程中再现或变奏的主要乐句或曲调。

节奏：音乐术语，是指音乐中交替出现的有规律的音的长短、强弱。是一种用强弱组织起来的音的长短关系。

课题名称：渐变与发射构成训练

训练项目：（1）基本形渐变构成
　　　　　　（2）形象渐变构成
　　　　　　（3）直线发射构成
　　　　　　（4）曲线发射构成

教学要求：

（1）基本形渐变构成

运用手绘或电脑绘制的方法，完成一张基本形渐变构成。

要求：基本形采用抽象形或具象形均可，要利用基本形或骨格线的渐次变化表现画面形象。可以使用直线与直线、直线与曲线、曲线与曲线进行交叉组合，要努力突出画面的凸起、凹陷、旋转、流动、放射等状态的表现。提倡使

用更加灵活自由的方式方法，表现形态的渐变效果。画面规格为 20cm×20cm。手绘作业要用灰色纸装裱后上交；电脑绘制要用 JPEG 格式保存，用电子文档形式上交（见图 3-8～图 3-49）。

（2）形象渐变构成

运用手绘的方法，完成一张形象渐变构成。

要求：原型和变化形象，要选取两个富于内在联系而又性质不同的人物、植物或生活用品形象，进行相互形象的渐变。画面由 5～6 个形象构成，两端是原型和变化形象，中间是过渡形象。原型和变化形象，可以利用资料中的形象，通过复印或拍照的方式获得。原型和变化形象不能选择同类形象，但要具有内在的关联性和情趣性。形象之间的过渡要自然、顺畅、连贯，不能出现形象过于相近或是相互脱节的状况。画面规格为 22cm×25cm，作业要用灰色纸装裱后上交（见图 3-50～图 3-70）。

（3）直线发射构成

运用手绘或是电脑绘制的方法，完成一张直线发射构成。

要求：要巧妙运用直线形态或是直线与直线、直线与曲线的交叉组合，表现发射的构成状态。直线发射要注重线形态的疏密、交叉、叠压、弯曲、反转等变化，要强调形态的丰富性、排列的秩序感以及构成表现的主旋律。要注重形态的节奏感、表现形式的美感和画面的视觉冲击力。画面规格为 20cm×20cm。手绘作业要用灰色纸装裱后上交；电脑绘制要用 JPEG 格式保存，用电子文档形式上交（见图 3-71～图 3-97）。

（4）曲线发射构成

运用手绘或是电脑绘制的方法，完成一张曲线发射构成。其他要求同上（见图 3-98～图 3-121）。

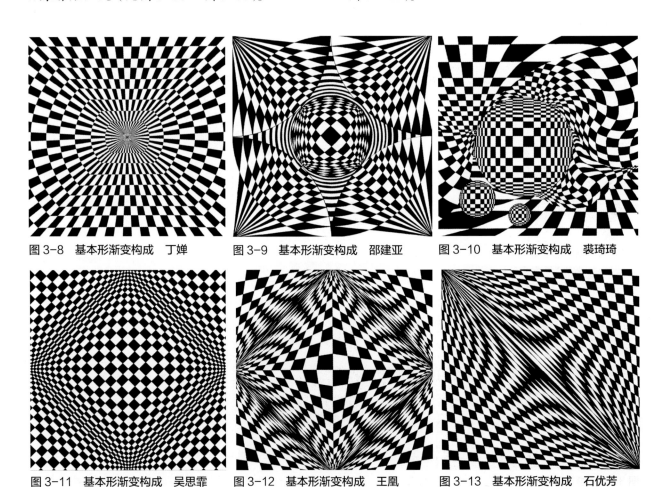

图 3-8　基本形渐变构成　丁婵　　图 3-9　基本形渐变构成　邵建亚　　图 3-10　基本形渐变构成　裘琦琦

图 3-11　基本形渐变构成　吴思霏　　图 3-12　基本形渐变构成　王凰　　图 3-13　基本形渐变构成　石优芳

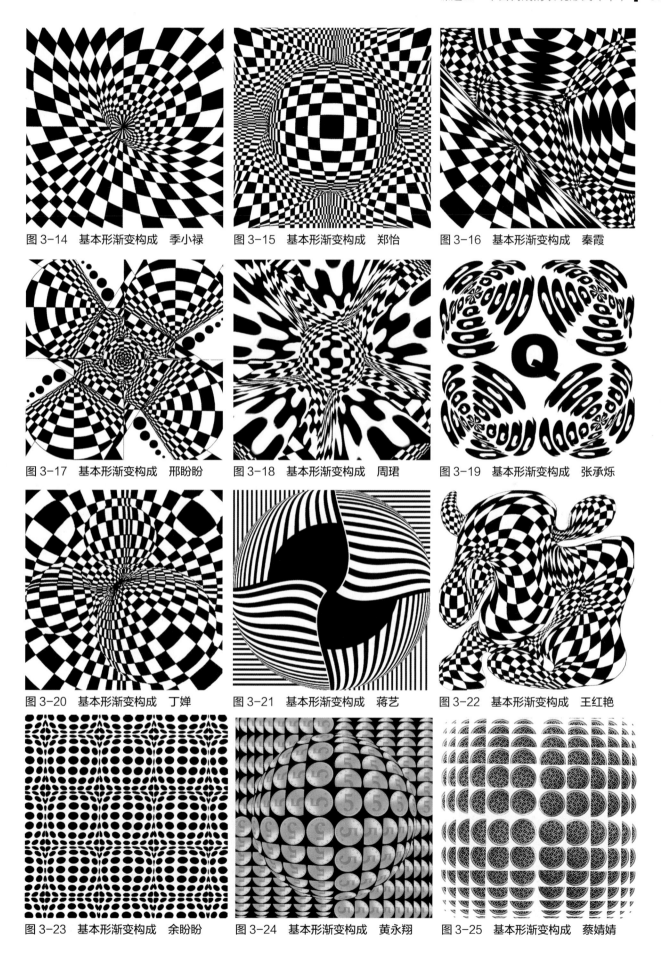

图 3-14　基本形渐变构成　季小禄
图 3-15　基本形渐变构成　郑怡
图 3-16　基本形渐变构成　秦霞
图 3-17　基本形渐变构成　邢盼盼
图 3-18　基本形渐变构成　周珺
图 3-19　基本形渐变构成　张承烁
图 3-20　基本形渐变构成　丁婵
图 3-21　基本形渐变构成　蒋艺
图 3-22　基本形渐变构成　王红艳
图 3-23　基本形渐变构成　余盼盼
图 3-24　基本形渐变构成　黄永翔
图 3-25　基本形渐变构成　蔡婧婧

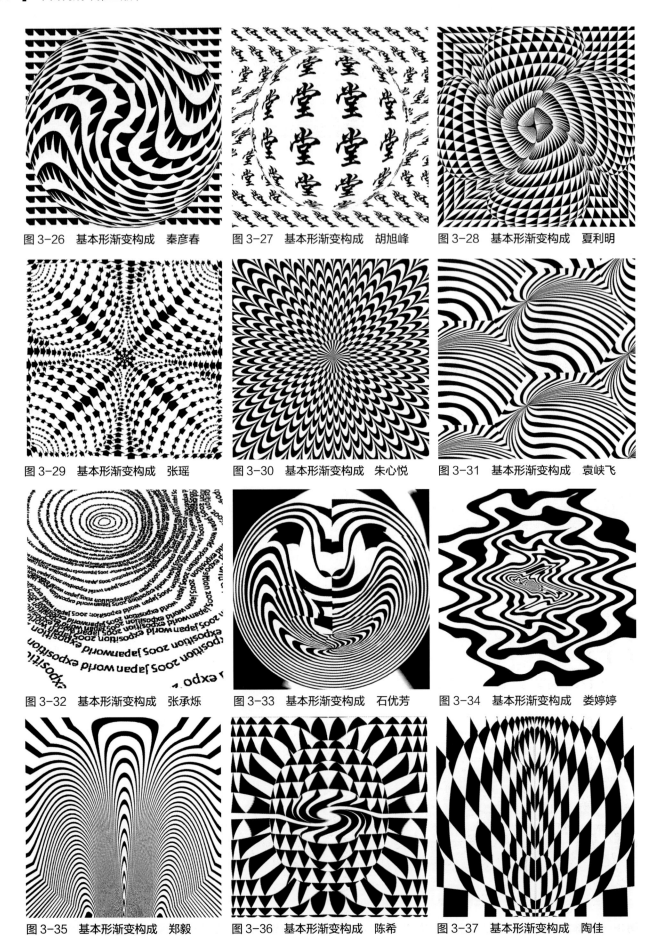

图 3-26　基本形渐变构成　秦彦春
图 3-27　基本形渐变构成　胡旭峰
图 3-28　基本形渐变构成　夏利明
图 3-29　基本形渐变构成　张瑶
图 3-30　基本形渐变构成　朱心悦
图 3-31　基本形渐变构成　袁峡飞
图 3-32　基本形渐变构成　张承烁
图 3-33　基本形渐变构成　石优芳
图 3-34　基本形渐变构成　娄婷婷
图 3-35　基本形渐变构成　郑毅
图 3-36　基本形渐变构成　陈希
图 3-37　基本形渐变构成　陶佳

课题三 平面构成的表现形式（中）

图3-38 基本形渐变构成 陈奇

图3-39 基本形渐变构成 张颖

图3-40 基本形渐变构成 王静远

图3-41 基本形渐变构成 罗春露

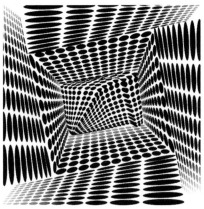
图3-42 基本形渐变构成 李艺鸣

图3-43 基本形渐变构成 裘琦琦

图3-44 基本形渐变构成 张旭

图3-45 基本形渐变构成 万志成

图3-46 基本形渐变构成 张致远

图3-47 基本形渐变构成 潘华夏

图3-48 基本形渐变构成 孙俊峰

图3-49 基本形渐变构成 程孝林

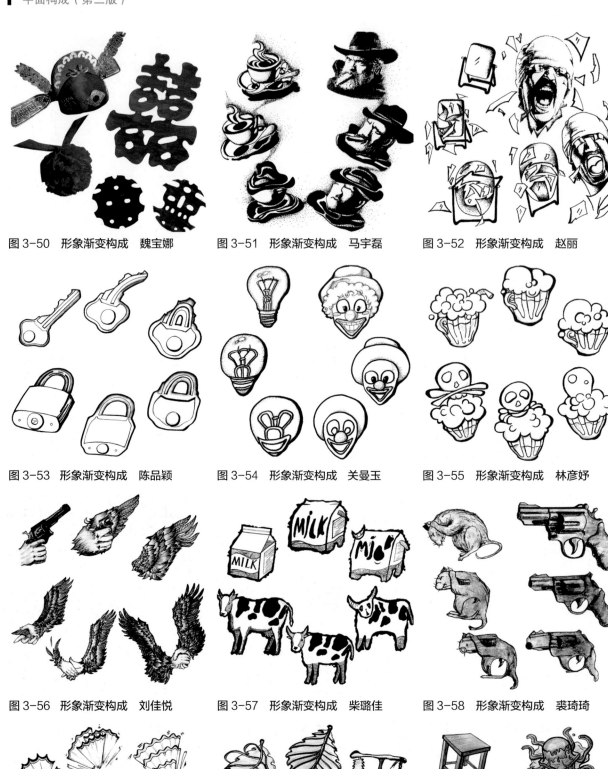

图 3-50　形象渐变构成　魏宝娜　　图 3-51　形象渐变构成　马宇磊　　图 3-52　形象渐变构成　赵丽

图 3-53　形象渐变构成　陈品颖　　图 3-54　形象渐变构成　关曼玉　　图 3-55　形象渐变构成　林彦妤

图 3-56　形象渐变构成　刘佳悦　　图 3-57　形象渐变构成　柴璐佳　　图 3-58　形象渐变构成　裘琦琦

图 3-59　形象渐变构成　高杜星如　　图 3-60　形象渐变构成　滕娍惠　　图 3-61　形象渐变构成　梁振兴

图3-62　形象渐变构成　许琳

图3-63　形象渐变构成　刘耿莉

图3-64　形象渐变构成　范雯倩

图3-65　形象渐变构成　张婕

图3-66　形象渐变构成　肖清露

图3-67　形象渐变构成　谢日虎

图3-68　形象渐变构成　吴凤

图3-69　形象渐变构成　王如意

图3-70　形象渐变构成　肖媛媛

图3-71　直线发射构成　李玲玲

图3-72　直线发射构成　王凰

图3-73　直线发射构成　秦超

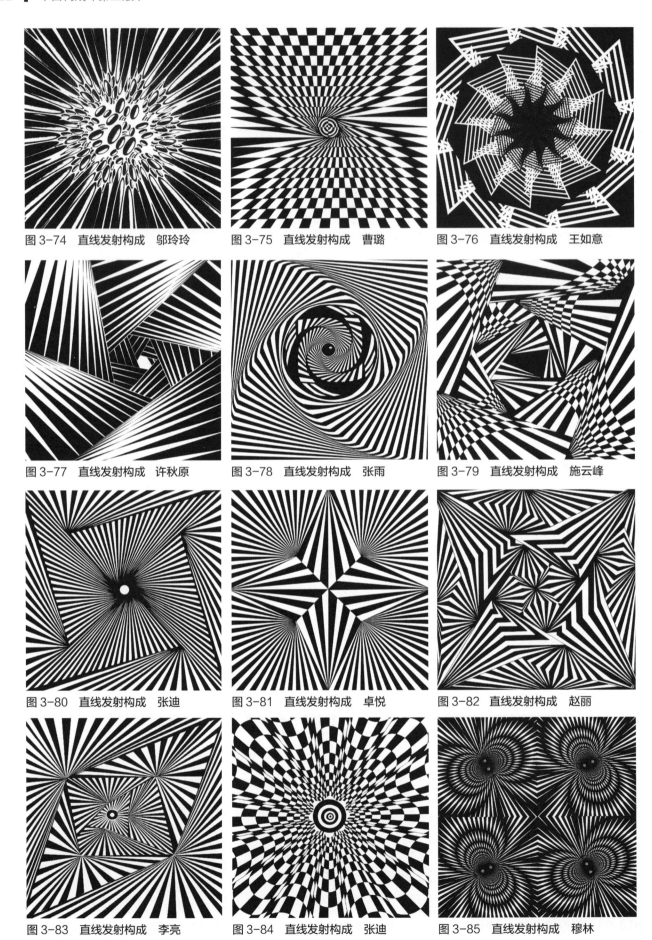

图 3-74 直线发射构成 邬玲玲　　图 3-75 直线发射构成 曹璐　　图 3-76 直线发射构成 王如意

图 3-77 直线发射构成 许秋原　　图 3-78 直线发射构成 张雨　　图 3-79 直线发射构成 施云峰

图 3-80 直线发射构成 张迪　　图 3-81 直线发射构成 卓悦　　图 3-82 直线发射构成 赵丽

图 3-83 直线发射构成 李亮　　图 3-84 直线发射构成 张迪　　图 3-85 直线发射构成 穆林

课题三 平面构成的表现形式（中）

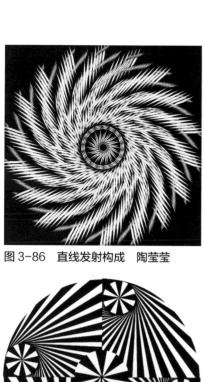
图 3-86 直线发射构成 陶莹莹

图 3-87 直线发射构成 马利萍

图 3-88 直线发射构成 穆林

图 3-89 直线发射构成 汤霁

图 3-90 直线发射构成 张健

图 3-91 直线发射构成 冯圣平

图 3-92 直线发射构成 汤霁

图 3-93 直线发射构成 裘琦琦

图 3-94 直线发射构成 冯勇

图 3-95 直线发射构成 裘亮

图 3-96 直线发射构成 蔡婧婕

图 3-97 直线发射构成 竺科峰

图 3-98　曲线发射构成　朱建国　　图 3-99　曲线发射构成　毛睿　　图 3-100　曲线发射构成　汪红叶

图 3-101　曲线发射构成　李艺鸣　　图 3-102　曲线发射构成　毛睿　　图 3-103　曲线发射构成　汪红叶

图 3-104　曲线发射构成　张超　　图 3-105　曲线发射构成　张迪　　图 3-106　曲线发射构成　邹玲玲

图 3-107　曲线发射构成　江志文　　图 3-108　曲线发射构成　常羽　　图 3-109　曲线发射构成　梁圣婕

图 3-110　曲线发射构成　张松

图 3-111　曲线发射构成　陈智辰

图 3-112　曲线发射构成　颜巧云

图 3-113　曲线发射构成　楼凯

图 3-114　曲线发射构成　王维丝

图 3-115　曲线发射构成　刘小磊

图 3-116　曲线发射构成　赵颖

图 3-117　曲线发射构成　邹喻平

图 3-118　曲线发射构成　符今

图 3-119　曲线发射构成　王红艳

图 3-120　曲线发射构成　刘长丽

图 3-121　曲线发射构成　覃煊旭

课题四
平面构成的表现形式（下）

空间与对比，既是生活当中常见的物体存在状态，也是设计当中经常运用的形态表现形式。在设计构成中，借助空间深度感的表现，可以让画面突破二维空间的局限，进入更深层次的思考、探寻和创造；利用不同形态的差异对比，可以增加画面形象的矛盾、冲突和活力，创造多样共存、妙趣横生、意境深远的画面形象。

一、空间构成

1. 空间构成的特征

空间，是指具有三维深度感的构成形式，包括长度、宽度和深度三个维度。

世间万物乃至整个宇宙，都存在于三维空间之中。人物、动物、植物、建筑、汽车、家具、日用品等物体，都是立体的。这些物体都拥有长度、宽度和厚度，并占有一定的外空间。其中，有些空芯的物体还同时拥有内空间，如杯子、盒子、房子、服装等。人们对于真实存在的空间并不陌生，因为每个人都生活在真实的空间当中。但对于假想的和虚拟的空间构成形式，却未必十分清楚。因为空间构成，并非是把真实的空间形象勾画在画面当中，去反映真实的空间感，而是利用空间表现的某些特性，表现一种假想和虚拟的空间深度感，具有很强的主观臆造性、非真实性和不合理性。

空间构成的主要特征：一是在只有长度和宽度的二维空间中，出现三维（厚度、深度）的视觉效果；二是构成中的空间只是一种假象，与真实的物理空间并不完全一致，只是具有空间的某些特性，其本质还是平面的；三是构成中的空间感，常常与立体感、深度感、透视感、凹凸感或是形态的起伏不平等感觉关系密切（见图 4-1）。

图 4-1　海报作品　冈特·兰堡

在设计中，空间是一种具有深度的感觉。这种视觉上的空间感，既可以反映真实空间的某些现象，也可以通过设计师的自由想象，创

造性地表现源于生活而高于生活的艺术形象。空间的表现，既可以突破二维空间的局限，打造深度无限的空间假象，还可以利用空间表现的立体感、厚重感和扩张感，增加作品的视觉冲击力。因此，被广泛用于标志设计、广告设计、书籍设计、招贴设计、网页设计、舞美设计等。

2. 空间构成的形式

（1）图形重叠

图形重叠，是指将图形相互叠压的空间构成形式。一个图形重叠到另一个图形上面，就会产生一前一后或一上一下的空间感。一般情况下，图形形状相对完整的形象向前突出，图形形状相对不完整的形象向后退缩。如果采用多个图形层层叠压进行排列，构成的空间感会更加强烈。

（2）大小渐变

大小渐变，是指将形状相同、大小不同的形态按序排列的空间构成形式。根据近大远小的透视原理，形状相同的形态，较大形态的感觉近，较小形态的感觉远。这种形状相同形态的有大有小、有远有近的画面组合，就会产生纵深感。

（3）倾斜摆放

倾斜摆放，是指将图形向纵深方向倾斜放置的空间构成形式。图形无论是横向、纵向或是斜向的平面摆放，都不会产生深度感。如果将其向纵深方向倾斜摆放，即勾画成一个边缩短、两个边倾斜的状态时，就会出现明显的深度感。

（4）弯曲造型

弯曲造型，是指将图形进行弯曲变化的空间构成形式。如果将一张纸卷曲构成卷筒状，就会同时拥有内空间和外空间。即便是没有构成卷筒，无论是向上向下、向左向右，只要是弯曲了，就会产生空间感。

（5）投影巧用

投影巧用，是指巧妙利用光影投射表现的空间构成形式。光线被物体阻挡就会产生投影，这是一种生活体验。有了这种生活体验，看到投影，人们就会联想到空间。空间构成的投影巧用，关键就在一个"巧"字，可以不受光线方向的限制，任意安排投影的大小及方向，因为在画面当中光线根本就不存在。

（6）立体塑造

立体塑造，是指利用立体形象来表现的空间构成形式。在真实空间里，当同时看到一个物体的三个面时，就会产生方形体的立体感。立体观感强烈的还有长方体、圆柱体、球体、锥形体等。由于立体的物体本身就拥有厚度和体积感，因而塑造立体的物体形象，也就等于在创造空间。

（7）面的连接

面的连接，是指利用图形的折转连接或是卷曲状态来表现的空间构成形式。生活中，面的折转连接可以构成方盒子，外空间等同于方

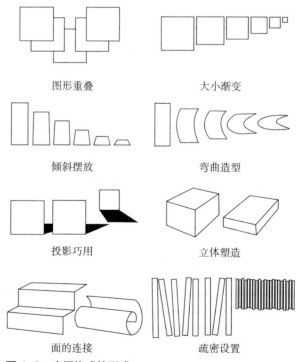

图4-2 空间构成的形式

形体；面的卷曲可以构成卷筒，外空间等同于圆柱体。因此，多个面的不同角度连接或是面的连续卷曲，都会具有鲜明的立体感和空间感。

（8）疏密设置

疏密设置，是指将多个相同形态进行疏密不同排列的空间构成形式。相同形态的疏密不同排列，可以产生空间感。松散的、间距大的形态往往感觉近，密集的、间距小的形态往往感觉远。如果在形态大小方面也存在差异，更会强化空间的表现效果（见图4-2）。

3. 空间构成的性质

（1）主观臆造性

空间构成，都是主观臆造的产物，是将自己对现实生活的某些自然现象、生活体验或观感印象等内容提取出来，进行的有意向地思考、想象和创造。因此，空间的设计构想，常常是抓取印象最为深刻、感受最为强烈的某一生活景象作为空间素材，进行源于生活而高于生活的自由创造。空间素材的提取，还要经过一个去粗取精、去伪存真和归纳整理的艺术加工过程，要对原始素材进行提纯、整合和重新编排，才能将设计构想落到实处。

（2）非真实性

空间构成并非是为了表现真实的物理空间而进行的设计，它只是借助于空间的表现形式，抒发自己主观创造和构想。因此，空间构成的表现，并不需要真实地反映客观现实的存在，只要能够有效地利用空间的深度感和表现力，来强化形态表现的画面效果，也就具有了存在的意义。因而，空间构成的设计构想，不能被客观真实的空间状态捆住手脚，要努力摆脱客观现实和自己内心的束缚，进入自由畅想、随意创造的"自由空间"当中（见图4-3）。

（3）不合理性

空间构成的形态表现，并不要求合情合理和符合生活逻辑。因为，现实生活当中的情理和逻辑，只会约束人的创造潜能的发挥，并无助于设计师的创意构想。就视觉效果而言，符合生活情理的中规中矩的画面，也不可能出现令人耳目一新，让人激动和感动的表现。然而，不合常理的方式方法，却总能常变常新、永无止境，带来出人意料、出奇制胜或妙趣横生的观感。

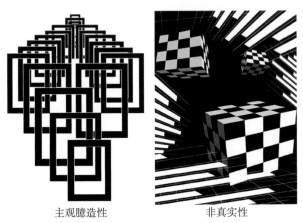

主观臆造性　　　非真实性

图4-3　空间构成的性质

4. 矛盾空间的构成

矛盾空间的构成状态，是空间构成的一种极端形式，它的形成往往是故意违背透视原理，有意制造矛盾的结果。矛盾空间的产生，在于形态在空间中存在的不合情理和不合逻辑性。看到矛盾空间的图形，总会产生一种似是而非的视觉感受，但又不能立即找出构成矛盾的成因所在，从而引发观看的兴趣，增加画面的视觉感染力。矛盾空间的构成主要涉及以下两个方面。

（1）共用面

共用面，是指将两个不同视点的立体形，用一个共同使用的面紧紧地联系在一起，以此构成视觉上的既是俯视又是仰视的空间结构，有一种透视变化的灵活性和多样感。

（2）矛盾连接

矛盾连接，是指利用直线、曲线、折线，

在平面空间方向的不定性，将形体矛盾地连接起来。通俗地理解，就是按照常理应该连接的地方不做连接，而将不应该连接的位置，故意进行了错误的连接，从而出现形体表现的矛盾性和不合常理（见图4-4）。

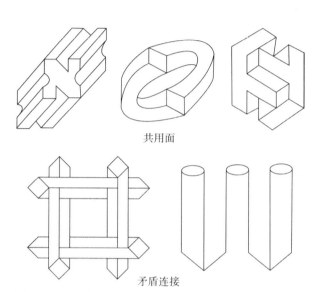

图4-4 矛盾空间的构成

5. 空间构成的要点

（1）空间想象要有创意

空间构成尽管十分注重画面表现的空间感和深度感，但空间的表现只是一种形式和手段，而不是构成的目的。空间构成的真正目的，是想象和创造。要想创造出新颖独特、意境深远，令人印象深刻的画面也并非易事。必须要把自己所能想到的、看到的某些生活现象加以提炼，再经过夸张、变形和重构等艺术加工的处理过程，才能创造全新的画面空间形象。

（2）空间表现要有主体

效果良好的空间视觉形象，一般是由主体部分和从属部分，或是由形态部分和背景部分构成的，缺少了其中的任何部分，画面效果就会变得单调和平淡。主体和形态部分常常是画面的视觉中心，是主要的表现内容；从属和背景部分常常是画面主体内容的补充，起到衬托和充实主体的作用。在表现主体的同时，次要的从属部分也要跟上，不能让主体部分孤立地存在，需要从属部分的补充、充实和丰富画面内容。

（3）空间效果要有技巧

空间效果的表现，具有很强的灵活性和自由性。客观真实的空间构成形式，为空间构成的想象和创新，提供了丰富的选择性，只要能够突破自我设定的条条框框，就能进入自由畅想和随意创造的"自由空间"。空间效果表现的关键技巧，就是自己不要限制自己。因为，空间构成的主观臆造性、非真实性和不求合理的特性，可以充分地发挥人的空间想象力和创造力，只要自己不去过多地限制自己，敢想敢为、勇于创新，也就掌握了创造的方法和钥匙，也就能够创造出优秀的空间构成作品。

二、对比构成

1. 对比构成的特征

对比，是指事物之间各种差异的相对比较。

生活在大千世界里，处处存在着差异和对比，如夜与昼、冷与暖、男与女、老与幼、高与矮、前与后、大与小、方与圆等。现实生活，也正因为这些对比的处处存在，才会让人们感受到生活的丰富多彩。在我们接触过的几种构成形式当中，也都包含了方方面面的对比，但由于这些对比都不是研究内容的中心，因此就会忽略它们的存在。

对比构成的主要特征：一是画面形态的表现，具有明显的差异性和冲突感；二是形态的对比与统一常常相依共存，但对比往往要比统一更加先声夺人；三是对比构成的题材更为宽泛、形式更为多样、手法更为自由（见图4-5）。

Yossi Lemel　　　　　霍尔戈·马蒂斯

图 4-5　海报作品

在设计中，对比大多表现在各种设计元素在形态、数量、状态、材质、色彩及相互关系等方面的不同而形成的差异。对比体现了事物的多样性、矛盾性和冲突性，有冲突的画面，更能引起观众的情感反应，带来强烈的视觉感受。对比，是所有的艺术形式都要充分重视和可以有效利用的表现手段。对比的存在，可以增加设计内容的多样性，创造充满戏剧性的画面形象效果，增加作品的趣味性和感染力。

2. 对比构成的形式

（1）**大小对比**

大小对比，是指由形态的大小不同构成的对比表现形式。大小对比，是对比构成的最基本最重要的表现因素。相同形态的大小不同，会给人带来距离有远有近、地位有主有次的视觉感受。

（2）**横竖对比**

横竖对比，是指将相同或相近形态，横竖不一摆放的对比表现形式。由于横向排列的形态具有平稳和宽阔感；纵向排列的形态具有崇高和矗立感，两者同时出现在画面上，就会出现差异对比。

（3）**形状对比**

形状对比，是指由形状不同的形态构成的对比表现形式。圆形、方形和三角形，以及由此衍生的各种不同形状的图形，都具有鲜明的个性特征。将两种以上形状不同的形态安放在同一个画面当中，就会出现形状对比。形状差别越大，对比的效果也会愈加强烈。

（4）**曲直对比**

曲直对比，是指由曲线与直线构成的对比表现形式。曲线具有柔软、流动和轻松感，具有女性化特征；直线具有坚硬、力量和紧张感，具有男性化特征。当画面当中同时出现曲线和直线时，就会产生矛盾和对比。

（5）**粗细对比**

粗细对比，是指由线形态的粗细或是肌理的粗糙与细腻构成的对比表现形式。在画面当中，形态越粗壮，视觉效果就会越醒目；形态越细微，视觉效果就会越柔弱，两者之间的差异越大，对比的效果就会越明显。在肌理方面，质地的粗糙与细腻，也会出现鲜明的视觉反差，产生明显的差异对比。

（6）**凹凸对比**

凹凸对比，是指由形态的凸起与凹陷构成的对比表现形式。很多形态都具有向外凸起的态势，并由此形成了向外的扩张力，也有些形态会具有凹陷的态势，并由此形成了向内的收缩感。如果让两者同时出现在画面中，就会产生一个扩张、一个收缩的差异对比（见图 4-6）。

（7）**动静对比**

动静对比，是指由有运动感的形态与有安静感的形态构成的对比表现形式。有运动感的形态，多由一些曲线、斜线或是小形态构成；有安静感的形态，多由一些水平和垂直状态的直线或是大形态构成。如果将处于动态与静态的两种形态组合在一起，就会产生动与静的对比。

（8）**虚实对比**

虚实对比，是指由形态的模糊与清晰构成

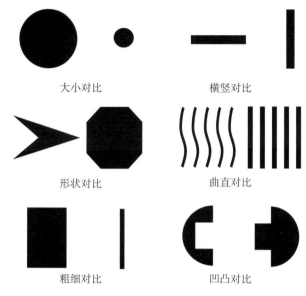

图 4-6 对比构成的形式

的对比表现形式。虚，是指形象模糊、不明确的形态；实，是指形象清晰、明确的形态。将模糊与清晰两种形象摆放在画面当中，就会出现虚与实的对比。按照中国传统美学来理解。虚，是指虚空，多指画面空白部分；实，是指实在，多指画面形象部分。要求绘画，既要看到实形，又要顾及虚形。要知白守黑、虚实兼顾，才能形神兼备、相得益彰。

（9）方向对比

方向对比，是指由形态方向差异构成的对比表现形式。具有方向感的形态有很多，如尖角状的点或面形态、有宽窄的直线或曲线形态、有朝向的人脸或动物形态等。具有方向感的形态，如果方向的指向不同或是朝向相反，就会出现方向的差异对比。

（10）明暗对比

明暗对比，也称黑白对比。是指由形态颜色的深浅不同构成的对比表现形式。平面构成当中的形态，多以黑白灰三种颜色构成。黑色与白色，是明度对比的两个极端，中间还有很多不同深浅的灰色。黑白灰之间的明暗差异越大，对比的效果也就越明显。灰色在其中，可以起到增加画面层次和充实表现内容的作用。

除此之外，还有多少对比、长短对比、软硬对比、轻重对比、疏密对比、正反对比、前后对比、上下对比、肌理对比、色彩对比等，都是生活当中常见的，也是构成当中常用的对比表现内容。

3. 对比构成的状态

（1）题材与立意

在题材选择方面，对比构成可以遍及生活的方方面面，如对形态差异的认知、对生活现象的体验、对人生哲理的感悟等，都可以成为对比构成的选题。在主题立意方面，对比构成一定要有一个创意点，要有感而发、有的放矢。或是讲述一个童话般的故事，或是告诉别人一个事件的事实，或是抒发自己一种思想情感。只要头脑当中有了这样一个明确的"意念"，具体的创意表现，也就具有了思维构想的依据和线索。

（2）图形与背景

对比构成的画面，大多是由图形和背景两部分组成的。图形部分的构成，可以利用形态多种因素的差异变化制造矛盾和加大冲突，并要让对比效果鲜明、醒目。如形状、粗细、曲直、方向和状态等，都要有所不同。背景部分的构成，可以利用黑色、白色或灰色的不同深浅，将形态的对比效果以更加突显的方式衬托出来，如白色衬托黑色、黑色衬托白色、灰色衬托黑色或白色等。还可以利用密集的散点、排列的细线、紧凑的数字或字母等微小形态，构成画面灰色层次，衬托形态主体。

（3）相同与不同

对比构成的表现形式，几乎没有任何限制，可以更加灵活自由的方式进行表现。在多种形态的组合运用方面，采用形态既相同又不同的表现方式，更容易取得成效。相同，是指在基本属性上，尽量选择同类形态进行组合。也包括

形态内在意义的相关、因果关系的相连等。如同为植物、同为图形、同为字母等，或是互为天敌、互为对立面、由此及彼等。不相同，是指在同类形态当中，努力突出差异，寻找不同点。如大小、多少、正反、软硬和肌理等方面，都可以找到很多不同（见图4-7）。

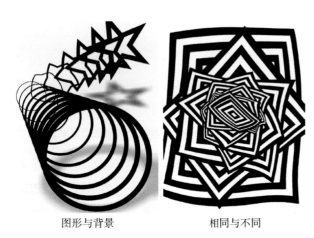

图形与背景　　　　　相同与不同

图 4-7　对比构成的状态

4. 对比构成的要点

（1）突出主体是重点

对比构成与其他构成的最大差别，就是要努力突出画面当中的对比因素。对比是构成表现的重点和表现手段，但不是目的。构成的最终目的，是要让观众感受到画面的创意美和形式美。因此，在采用多种对比因素构成时，一定要分出主次，要让其中的某一种对比因素突显出来，将其他方面因素进行适当的弱化或是简化处理，才会取得良效。倘若，将对比各个方面的因素都加以强调，就会出现处处都想突出，反而都不突出的矛盾相互抵消的状况。

（2）注意和谐是关键

对比与统一是相对的，在强调对比的同时，也要注意画面形态的和谐统一。取得和谐的方法：①保留形态相同或相近的某些因素；②使对比双方的某些因素相互渗透；③巧妙利用一些起到衔接过渡作用的形态。在对比的双方设置一些兼有双方形态特征的中间形态，使对比在视觉力上得到缓解和过渡。如圆形与角状形态的对比过于激烈，就穿插一些兼具双方特征的过渡形态；黑白对比的效果过于强烈，就增加几块灰色块使其变得柔和丰富。

（3）对比统一是原则

对比构成，最容易出现"为了对比而对比"的杂乱无章的画面效果，其中的章法，就是要按照对比统一的原则，将产生对比的各种因素进行归纳、取舍和改造，以保持画面形态的简洁明快。对比统一的原则就是，既要对比，又要统一，两者都不能缺少。两者之间既是一对矛盾，又是相辅相成的存在。要突出对比的某一方面，采用形态既相同又不同的表现方式，在同中存异、在异中求同，画面才会具有生动感和整体感。

关键词：透视　物理空间　矛盾空间　题材　意境　美感

透视：美术术语，是指透过一个假设的透明画面，去观察物体所产生的视觉变化。

物理空间：是指实体所包围空间。是真实的，可以测量的空间。

矛盾空间：是指利用平面的局限性和视觉的错觉，构成在真实空间中无法存在的空间形式。

题材：是指构成文学和艺术作品的材料，即作品中具体描绘的生活事件或生活现象。

意境：即寓意之境，是指艺术作品中体现的作者思想感情与所揭示的自然或生活景象融合产生的艺术境界和情调。

美感：是客观事物的美丑属性与主体的美的需要相符合而产生的情感，是对各种事物的美或丑的体验。

课题名称：空间构成训练

训练项目：（1）体面空间构成
（2）线面空间构成
（3）抽象形对比构成
（4）具象形对比构成

教学要求：

（1）体面空间构成

运用手绘或电脑绘制的方法，完成一张体面空间构成。

要求：可利用立体感强烈的正方体、长方体、圆柱体、球体、锥形体等形态，结合面形态的巧妙运用，表现画面的空间深度感。立体形可以按照近大远小的渐变、相互之间的叠压、空芯体的穿插，以及矛盾空间等形式进行构想，要注意画面内容的丰富性和形态表现的形式美。画面规格为20cm×20cm。手绘作业要用灰色纸装裱后上交；电脑绘制要用 JPEG 格式保存，用电子文档形式上交（见图4-8～图4-22）。

（2）线面空间构成

运用手绘或电脑绘制的方法，完成一张线面空间构成。

要求：线形态可利用疏密、长短、方向、角度和状态等不同进行设计；面形态可通过重叠、倾斜、弯曲、投影、连接等形式表现空间感。其他要求同上（见图4-23～图4-58）。

（3）抽象形对比构成

运用手绘或电脑绘制的方法，完成一张抽象形对比构成。

要求：表现的题材、内容、形式、手法不限，可利用多种对比形式进行组合，但要以其中的某一种对比内容为主。在强调和突出对比的同时，还要注意形态的和谐统一和表现形式的美感。画面规格为20cm×20cm。手绘作业要用灰色纸装裱后上交；电脑绘制要用 JPEG 格式保存，用电子文档形式上交（见图4-59～图4-91）。

（4）具象形对比构成

运用手绘或电脑绘制的方法，完成一张具象形对比构成。其他要求同上（见图4-92～图4-118）。

图4-8 体面空间构成 夏树一

图4-9 体面空间构成 王强

图4-10 体面空间构成 施云峰

图 4-11　体面空间构成　张超

图 4-12　体面空间构成　胡欣

图 4-13　体面空间构成　陈奇

图 4-14　体面空间构成　张玮辰

图 4-15　体面空间构成　罗江强

图 4-16　体面空间构成　周珺

图 4-17　体面空间构成　李敏

图 4-18　体面空间构成　张超

图 4-19　体面空间构成　梁圣婕

图 4-20　体面空间构成　黄永翔

图 4-21　线面空间构成　陈奇

图 4-22　体面空间构成　何静

图 4-23　体面空间构成　马利萍

图 4-24　体面空间构成　穆林

图 4-25　体面空间构成　奚冠蓉

图 4-26　线面空间构成　李江

图 4-27　线面空间构成　陈领子

图 4-28　线面空间构成　张松

图 4-29　线面空间构成　张松

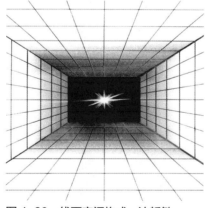
图 4-30　线面空间构成　沈哲敏

图 4-31　线面空间构成　骆以清

图 4-32　线面空间构成　李亚

图 4-33　线面空间构成　陆嘉佳

图 4-34　线面空间构成　魏俊

图 4-35　线面空间构成　李小玉

图 4-36　线面空间构成　陈希

图 4-37　线面空间构成　王宁

图 4-38　线面空间构成　徐学敏

图 4-39　线面空间构成　吴家晔

图 4-40　线面空间构成　马娟

图 4-41　线面空间构成　周慧

图 4-42　线面空间构成　刘长丽

图 4-43　线面空间构成　唐月

图 4-44　线面空间构成　胡鸿杰

图 4-45　线面空间构成　张发来
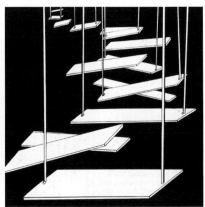
图 4-46　线面空间构成　刘苏盈

课题四 平面构成的表现形式（下）

图4-47 线面空间构成 赵静

图4-48 线面空间构成 曲超

图4-49 线面空间构成 徐玲玲

图4-50 线面空间构成 朱心悦

图4-51 线面空间构成 沈哲敏

图4-52 线面空间构成 林志龙

图4-53 线面空间构成 卢良

图4-54 线面空间构成 陈豆

图4-55 线面空间构成 罗江强

图4-56 线面空间构成 孙俊峰

图4-57 线面空间构成 骆以清

图4-58 线面空间构成 邵建亚

图 4-59　抽象形对比构成　吴益斌

图 4-60　抽象形对比构成　罗春露

图 4-61　抽象形对比构成　沈哲敏

图 4-62　抽象形对比构成　刘元晖

图 4-63　抽象形对比构成　孙俊峰

图 4-64　抽象形对比构成　陈豆

图 4-65　抽象形对比构成　罗莹

图 4-66　抽象形对比构成　李敏

图 4-67　抽象形对比构成　常莹

图 4-68　抽象形对比构成　缪红佑

图 4-69　抽象形对比构成　杨沁怡

图 4-70　抽象形对比构成　陈婕

课题四 平面构成的表现形式（下）

图4-71　抽象形对比构成　许琳

图4-72　抽象形对比构成　魏宝娜

图4-73　抽象形对比构成　杨沁怡

图4-74　抽象形对比构成　罗春露

图4-75　抽象形对比构成　李健

图4-76　抽象形对比构成　王小军

图4-77　抽象形对比构成　俞静

图4-78　抽象形对比构成　王君红

图4-79　抽象形对比构成　何璐思

图4-80　抽象形对比构成　徐碧莲

图4-81　抽象形对比构成　钱丹华

图4-82　抽象形对比构成　穆林

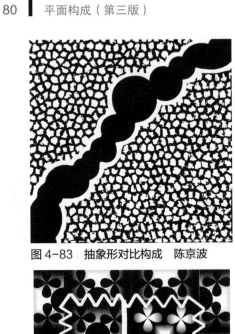
图 4-83　抽象形对比构成　陈京波

图 4-84　抽象形对比构成　王军男

图 4-85　抽象形对比构成　王红艳

图 4-86　抽象形对比构成　邢盼盼

图 4-87　抽象形对比构成　张颖慧

图 4-88　抽象形对比构成　吴凤

图 4-89　抽象形对比构成　陈京波

图 4-90　抽象形对比构成　李玲玲

图 4-91　抽象形对比构成　宗艺

图 4-92　具象形对比构成　洪颂

图 4-93　具象形对比构成　陈姮霓

图 4-94　具象形对比构成　王强

课题四　平面构成的表现形式（下）

图 4-95　具象形对比构成　陈婕

图 4-96　具象形对比构成　颜巧云

图 4-97　具象形对比构成　马利萍

图 4-98　具象形对比构成　吴凤

图 4-99　具象形对比构成　刘明利

图 4-100　具象形对比构成　吴凤

图 4-101　具象形对比构成　陈领子

图 4-102　具象形对比构成　裴亮

图 4-103　具象形对比构成　张超

图 4-104　具象形对比构成　王强

图 4-105　具象形对比构成　陈领子

图 4-106　具象形对比构成　袁峡飞

图 4-107　具象形对比构成　陈希

图 4-108　具象形对比构成　徐学敏

图 4-109　具象形对比构成　陆嘉佳

图 4-110　具象形对比构成　何静

图 4-111　具象形对比构成　肖媛媛

图 4-112　具象形对比构成　肖楠

图 4-113　具象形对比构成　王凰

图 4-114　具象形对比构成　刘佳悦

图 4-115　具象形对比构成　张燕

图 4-116　具象形对比构成　梁圣婕

图 4-117　具象形对比构成　陶佳

图 4-118　具象形对比构成　符今

课题五
形态感觉与情感表现

平面构成的意义,并不在于构成的本身,而是通过构成的系统学习和训练,具备可以借助于形态语言自由地表达自己设计思想的能力,为将来深入的专业学习,打下深厚而扎实的基础。看得见的东西不重要,重要的是那些看不见的感知力、想象力、创造力、表现能力和审美能力等,这才是教学真正的培养目标。

一、肌理效果表现

1. 肌理特征

肌理,"肌"是指皮肤;"理"是指纹理、质感、质地。是指物体表面的纹理。

自然界中的各种物体,有的柔软、有的粗糙、有的光滑、有的细腻等,都会在其外表直接或是间接地表露出来。如毛皮的柔软、树皮的粗糙、丝绸的光滑、皮肤的细腻、铁皮的锈斑、泥土的龟裂、砖瓦的堆砌、凉席的编织等,都会使这些物体的表面具有与众不同的特质属性。不同物质表象的不同肌理形态,不仅具有鲜明的识别性,还会传递不同的视觉心理感受(见图5-1)。

在设计中,"天人合一"的哲学思想和"回

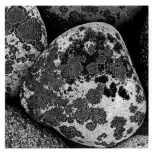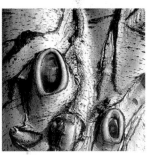

图5-1 石头、树干上的天然纹理

归自然"的设计理念早已深入人心。设计与自然、设计与人性的密切结合,是现代设计的显著特征和发展趋向。肌理源于自然,带有较多的大自然的气息和原生态的痕迹。它与现代设计的巧妙结合,可以使设计作品或是工业产品带有更多的温情,符合人性的多样化需求和生活的多方面需要。因此,肌理被广泛应用于工业产品设计、视觉传达设计、家居纺织品设计、汽车内饰设计、园林景观设计等。

2. 肌理表现

不管是自然形成的肌理,还是人工制造的肌理,肌理分为视觉肌理和触觉肌理两大类。视觉肌理,是指物体表面洁净平整的纹理效果,是用手触摸不到,而只能用眼睛看到的肌理。触觉肌理,是指物体表面凹凸不平的纹理效果,

是既能用眼睛看到，也能用手触摸到的肌理。

肌理在设计当中的运用，可以增加形态的个性特征、情感意义和创意表现力。同样形状的某一形态，如果加入树皮的粗糙肌理，能让人感受到大自然的原始和质朴；如果加入油漆的斑驳肌理，能让人体会到岁月的流逝和沧桑；如果加入动物的皮毛肌理，能让人领略到动物们的生息和温存；如果加入岩石的凹凸肌理，能让人追忆到远古的刀耕火种和土著图腾（见图5-2）。有肌理的形态与没有肌理的形态相比，会具有更多的文化意义和情感内涵，更能触及人的心灵。因此，肌理也被视为形态构成的基本要素之一，与点、线、面等构成要素具有类似的丰富表现力。人们常说"一花一世界、一树一菩提"，从形态肌理的微观表象，既可以探知大千世界的无穷奥秘，也可以揭示人的内心世界的情感语义。

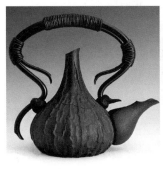

图5-2　陶艺作品　具有肌理感的茶壶设计

在平面构成当中，肌理的表现可以通过各种各样的方法获得。具体的肌理制作有笔绘技法、电脑绘制、特殊技法和实物制作四种方法。

（1）笔绘技法

笔绘技法，是指采用钢笔、毛笔、圆珠笔、炭笔、水笔、蜡笔等勾画出的各种不同的肌理效果。采用笔绘制作的肌理，都属于视觉肌理，具有形象清晰明确、手法简单顺畅等优点。绘制的肌理不管是自由绘画或是有规律地排列，都是形象越微小、间隔越密集，肌理的表现效果就越好。

（2）电脑绘制

电脑绘制，是指利用电脑Photoshop等软件中的画笔或其他工具绘制的各种肌理效果。采用电脑绘制的肌理，也属于视觉肌理，具有手法简单、形式多样和易于复制等优点。电脑绘制的肌理，不管是采用画笔工具还是复制粘贴，都要比笔绘技法的表现更加便捷、更加细腻和更加多样。

（3）特殊技法

特殊技法，是指采用笔绘或电脑绘制以外的一些特殊方法和手段制作的肌理效果，如喷绘、摩擦、浸染、熏烤、拓印、堆贴、剪刻、撕扯、渲染等。采用特殊技法制作的肌理，也属于视觉肌理。具有手法多样、方法灵活和效果奇特等优点。绘制的肌理不管是采用什么样的制作方法，都会具有一些偶然性和不易控制性，可以获得采用笔绘或电脑绘制所达不到的出人意料的表现效果。

常用的特殊技法有：①喷绘法。用牙刷蘸色，在金属网或笔杆上拨动，颜色就会呈雾状喷在画面上；②对印法。在布料、纤维板或其他带有纹理的材料上涂色，趁湿与画面对印，便可将其纹理转印到纸面上；③拓印法。用纸张、布料、海绵等材料蘸色，并将颜色打印在画面上；④酒精法。把浑色水粉色平涂在画面上，趁湿滴上酒精，酒精会把颜色溶淡并留下痕迹；⑤烟熏法。把纸张放在蜡烛火苗上熏烤，再把带有烤痕的纸片粘贴在画面上；⑥蜡笔法。用蜡笔在纸面上勾画线条，再平涂稀薄的水粉颜色，就会出现有蜡的地方不吸色的纸面效果；⑦流淌法。将稀薄的颜色涂着在纸面上方，再将纸面立起，让颜色自由流淌留下痕迹；⑧综合法。将两种以上的肌理制作手法，综合使用在一种肌理效果的制作上。

（4）实物制作

实物制作，是指采用实物的加工制作，获得触觉感的肌理制作方法。一般需要在硬纸面上进行大面积的实物粘贴，再经过剪切，可以获得最佳的触觉肌理效果。如果只是在所需要的面积上进行粘贴，边缘处很不容易整齐，会影响肌理的表现效果。触觉肌理的实物粘贴，一定要牢固。不能使用普通的胶水，要用强力胶才能粘牢。

常用的实物制作方法有：①粘贴法。是指利用一切可以用来粘贴的材料，进行纸面粘贴的肌理制作方法。如木材、树皮、石头、玻璃、塑料、纱布、海绵、纸张、粮食、铁丝等，通过密集排列粘贴，获得全新的触觉肌理效果；②编织法。将画报纸、塑料布等材料折叠成扁条或圆条状，再经编织组合粘贴在画面上；③缝纫法。既可以直接利用缝纫机绢缝线迹，也可以将其他的一些可以缝纫的软质材料密集缝纫在纸面上，获得触觉肌理效果；④涂抹法。将溶蜡、油彩、塑胶等带有一些厚度感的材料涂抹在纸面上，获得有触觉的肌理；⑤穿孔法。利用小刀或钉子等工具将纸面密集的做出切口或孔洞，获得纸面凹凸不平的肌理效果；⑥折叠法。将纸面直接进行反复的折叠，获得纸面曲折起伏的肌理效果；⑦皱褶法。将纸面进行揉皱和堆积，获得纸面褶皱不平的肌理效果；⑧综合法。将两种以上的触觉肌理，或是触觉加视觉的肌理制作手法，综合使用在一种肌理效果的制作中。

3. 肌理表现的要点

（1）重在肌理感觉的体验

肌理构成，与前面接触过的点线面构成的表现形式具有很大不同。点线面构成的表现形式是创作一个画面，要有形态特征鲜明的画面形象，构成十分注重形象的形状、大小、位置及状态等方面的创意表现；而肌理构成的表现形式则是制造一种纹理效果，并不需要具有形象特征，只要制造一种特色鲜明的纹理效果即可。肌理构成，注重的是人对肌理效果的认知、感觉和制作体验，以便于在将来的设计实践当中能够巧妙地对其加以利用。

（2）重在肌理效果的体现

肌理效果的制作，一般要求工整、细致和平铺直叙，这样才能更加充分地表现肌理的美感。要去掉画面边角处的空白，把画面涂满盖满。肌理构成的表现状态，就如同在一大块物体的表面，提取了一小块"肌理样板"，所表现的内容并不是肌理的全部，而只是更大面积肌理当中的一部分。反过来讲，就是肌理构成应该具有可以无限复制的潜质和特性，肌理制作并不追求形态表现的完整，而只求肌理效果独树一帜的鲜明个性的体现，以及不同肌理效果带给人的不同视觉心理感受。

（3）重在表现手法的创新

肌理效果的制作，也是一种肌理的制造和创新。制作的方式、方法和手段是无穷无尽的，既可以是现实当中真实肌理效果的模仿，也可以是个人的发明和创造。需要发挥每个人的聪明才智，尽情去想象、大胆去创造。提倡通过制作手法的创新，获得令人耳目一新的肌理效果。因为，这样的创新和创意更能体现人的创造力。肌理构成效果的评价标准是，制作手法要多样、制作效果要新奇、肌理内容要充分、画面表现要细致。

二、形态感觉表现

1. 形态感觉

感觉，是指大脑对直接作用于感觉器官的外界事物个别属性的反映。

感觉虽然是人类对客观世界认识最简单的

形式,却是一切复杂心理活动的基础。人们只有在感觉的基础上,才能对事物的整体和事物之间的关系做出更为复杂的反映,从而获得对事物更加深入的认识。感觉,从内容来说是客观的,不同客观事物对于人脑的刺激引起的感觉是不同的。然而,人对客观事物的反映必须依赖人的大脑、神经和各种感觉器官的正常机能,并受到人的机体状态的明显影响。因此,从形式来说,感觉既是客观的表现,又是主观的反映(见图5-3)。

图5-3　海报作品

感觉分为外部感觉和内部感觉两大类:外部感觉接受外部刺激,反映外界事物的属性,包括视觉、听觉、嗅觉、味觉和触觉;内部感觉接受体内刺激,反映身体的位置、运动和内脏器官的不同状态,包括肌肉运动、平衡和内脏感觉等。据一些学者估计,人类接受外部世界的信息,80%以上是通过视觉获得的。视觉的生理学原理是,当光线投射到物体上之后,由物体将一部分光线反射出来,这些反射的光线经过人眼睛的晶状体,把形象投射到视网膜上,再由视网膜神经把这些信息传到大脑,从而获得对事物的视觉感知。首先,视觉是一种主动积极性的生理活动,往往对自己认为有价值或有兴趣的对象表现出较高的感受性。如男人对足球、女人对时装、孩子对玩具等都会格外关注。其次,视觉是一种高度选择性的心理判断活动,不仅对有吸引力的事物进行选择,还对所看到的所有事物进行选择和做出判断。视觉能将见到的事物进行排列和比较处理,并赋予其性质和意义,判断出视觉对象的大小、位置、亮度和张力等。

当一件事物出现在眼前时,人们马上就可以判定它的大小。大小的结论,无非是把它与一粒米或与一幢楼房相比较而言。另外,每一个物体看上去都处在一个特定的位置上,如你正在翻阅的这本书,就具有一个特定的空间位置。这个位置是通过与它所在的房间中诸多物件相比较而确定的。换句话说,人的每一次观看活动就是一次"视觉判断",这种判断并不是眼睛观看完毕之后由理智做出的分析,而是与"观看"的行为同时发生的,是观看活动本身不可分割的固有的一个部分。

2. 感觉表现

人的视觉判断,并不仅仅局限于物体的大小比较和空间位置方面。还会在观看的同时,感受到安定或不安定、静止或运动、平衡或不平衡等深层意义。

在点的构成当中,我们了解到,在二维空间中不同点的位置具有不同的视觉特征。那么,点的这些不同视觉感受又是如何感知的呢?研究表明,在人的视觉经验里,存在一个看不见的构造图式,鲁道夫·阿恩海姆(Rudolf Arnheim)把它称为"力的结构"(见图5-4)。这个心理力的结构是由一个正方形、两条对角轴线、垂直中心轴和水平中心轴构成。它是一个力场,各个点都具有磁力,力量最大的是四条轴线相交的中心点,其次是正方形的四个角,其他点的力量就相对弱一些。如果把某一形态放在这个力场当中,它的中心与正方形的中心重合时,它就显得最为稳定;如果把形态置于正方形中心与某一角之间,它就具有向正方形

中心或向这一角运动的趋势；如果形态处在各个方向的拉力都不强的位置，眼睛看不出它向哪个方向运动时，就会出现摇摆不定、模糊不清的不愉快感觉。因为，这种摇摆不定，使视觉信息极不清楚，干扰了人的知觉判断。

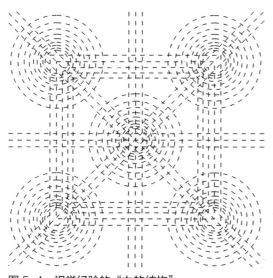

图 5-4　视觉经验的"力的结构"

按照格式塔心理学家的试验，人的大脑视皮层本身就是一个电化学力场，人体验到的"力"与活跃在大脑视中心的生理力相对应。虽然这些力的作用是发生在大脑皮质中的生理现象，但它在心理上却仍然被体验为是存在于视觉对象本身的性质。视觉经验的本质在于，它把视觉对象，看作是活的有机体，知觉的是它的生命，即它的情感表现和意义。在视觉感受中，任何一条画在纸面上的线条，或是用一块泥巴捏成的一种最简单的形式，都像是抛入池塘中的石头，打乱了平静，使空间运动起来。人的视觉经验里的"力的结构"，就像地球南北极的磁力场一样，眼睛看不见却时时在发挥作用。这一结构代表了一个参照构架，有助于确定任何一个画面成分的平衡值，同时也为感觉的形式表现提供了理论依据。

感觉表现，是指利用点、线、面、肌理等形态要素，借助于不同的形状、状态、构成形式和表现手段，抒发自己生活体验中的某一内心感受。人们既可以利用视觉经验中的"力的结构"去感知外界事物，也同样可以利用这些感觉经验去表达自己的设计思想，并让观众去理解和接受，以达到人的视觉感受的相互交流、相互沟通和相互促进的目的。

设计师最重要的能力，是能够在事物诸多的个别属性中，发现那些最具本质的和最具普遍意义的东西，并能为设计所用。设计师始终要保持对各种艺术形式敏锐的视觉反应和准确的感知能力。如对形态认知、感受和分辨的敏感程度，对形体比例大小的准确把握，对空间深度感觉的深刻领悟等。同时也能对视觉接触到的各种生命的运动形式迅速做出情感上的反应。如从海浪涌动的波涛当中感受到欢快活泼的情绪；对挺拔生长的大树产生雄健伟岸之感；在破屋滴水的屋檐下仿佛听到小雨的叹息，引起哀婉惆怅的叹息等。由此也就能够懂得，形态感觉对于设计师具有多么重要的作用和意义，要想准确地表达自己内心的那一份感动，倘若没有观众的正确理解和获得共鸣，那将会是多么的令人遗憾和悲伤。因此，形态感觉与表现的准确与否，会直接关系到设计表现的传播效果。只有准确地感知、准确地表达，才能被人正确地理解并获得理想的传播效果。

3. 感觉表现的要点

（1）要透过现象看到本质

在纷繁复杂的视觉对象中，要学会辨别哪些是事物的表面现象，哪些是事物的内在本质。只有对形态进行深刻的理解和准确的把握，才能够做到设计的准确表现。在形态感觉表现中，一定要对具象的形象进行抽象化处理，不能使用具象形来表现。原因就是，具象形常常会干扰观众的注意力，会将观众的注意力引入具象形的表象或是对内容的了解当中，而影响对形态总体感觉的认知。因此，形态感觉表现，

对表现内容要进行简化，对表现形式要格外关注，要运用最简单的内容、最准确的形式去表现主题。

（2）感觉有个性也有共性

个性是个人与众不同的视角、见解和独特思想；共性是其他人的领悟、共鸣和普遍接受。在形态感觉表现中，相同主题的某一种感觉，并没有完全一致的标准答案。但人们却可以在形态各异的众多答案当中，共同领略到同一种感觉，这便是形态感觉个性与共性的差异表现。人们对形态的感觉有共性存在也会有个性差异，并不能要求每个人的感受都要完全一致。在形态感觉表现中，求同存异才是正确的理解和做法，既要强调自己想法的与众不同，又要顾及其他人的感受和获得认同，才是最佳的选择。

（3）感觉表现要恰到好处

形态感觉的表现，要求画面形象既要简洁明快，又要准确生动。因此，在画面当中要多做减法，少做加法。要减去那些无关紧要的可有可无的形态，只保留最具本质特征的最能表达内心感受的形态。在形态表现上，要力求以少胜多，能够用两个形态表现的，就不用三个；能够用一个形态表现的，就不用两个。恰到好处、知白守黑，要让画面当中的正形和负形同时发挥作用，才是画面形态表现的最高境界。

三、自我情感表现

1. 自我情感

情感，是指人对客观事物是否符合其需要所产生的态度体验。

情感，是每个人都拥有的切身体验。生活中，人的需要得到了满足，心情就愉快，就能感受到快乐、幸福的情感；需要得不到满足，心情就烦闷，就能体验到痛苦、悲伤的情感。西方心理学家从生理和心理两个方面去研究情绪和情感，认为情感是由九种情绪状态组成的，即兴趣、愉快、惊奇、悲伤、厌恶、愤怒、羞耻、恐惧、轻蔑。

苏联心理学家又把情感分为理智感、道德感、美感。并总结出情感具有两极性的基本特征：肯定性的情感带有积极的因素，有愉悦、快乐、爱、得意、振奋、热情、骄傲、自豪、崇敬等；否定性的情感具有消极的因素，有忧伤、消沉、痛苦、悲哀、厌恶、灰心、自卑、懊悔、憎恨、恐惧等（见图5-5）。

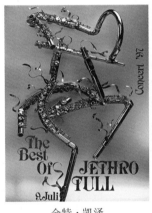

金特·凯泽　　　　尼古拉斯·卓斯乐

图5-5　海报作品

情感具有两极性，所有的情感都可以归结为积极的和消极的、肯定的和否定的成对的两极，如振奋与消沉、热爱与憎恨等，人们因此可以去认识和把握它。然而，情感还具有微妙、复杂、难以捉摸的特点。因为，在每一对相反的两极情感之间，还有一系列的不同强度的情绪和情感。如在悲与喜之间，就有各种不同程度的悲与喜。悲，可从遗憾、失望、伤感、悲伤、哀痛直至绝望；喜，可从适意、愉快、高兴、欢喜、大喜以至狂喜。另外，人的情感状态，大多不是单一的情绪，经常是百感交集式的多种情感同时涌现，或是悲喜交加地在同一个人身上相继出现。这种亦悲亦喜的情感存在状态，既丰

富了情感体验的内涵，也增加了情感表现的丰富性、多样性和复杂性。

2. 情感表现

情感作为人类社会生活的重要组成部分，平时就隐藏在每个人的心里，却时时刻刻在左右着每个人的言行举止，直接影响着每个人的生活。轻微的情绪，需要随时进行自我调节，以保持自我心态的平衡和稳定；强烈的情感，需要及时的抒发和释放，才能缓解心理情绪的紧张。人们内心情感的抒发，大多需要借助于表情、语言、动作或是文字等表现形式，把自己的情感传达给别人，与他人共享自己的喜悦与欢乐、悲伤与痛苦。

设计师或是艺术家在艺术创作当中的情感表现，往往被称之为艺术情感。关于艺术情感，列夫·托尔斯泰曾做过明确的描述："艺术家在自己心里唤起曾经一度体验过的情感，在唤起这种情感之后，用动作、线条、色彩、声音以及言辞所表达的形象来传达出这情感，使别人也体验到这种同样的情感。"就是说，艺术创作的过程，也可以理解为就是艺术家情感抒发和传达的过程。他们迫切地希望自己的作品在感动自己的同时也能感动他人，能够有人去关注、欣赏和接受。

西方格式塔心理学认为，一切事物都可以归结为一种"力的图式"。自然界中的上升与垂落、聚集与散裂、流动与凝固；人类社会的兴起与衰亡、发展与倒退、稳固与分裂；人的成长与衰老、健康与疾病、出生与死亡；情感的快乐与痛苦、激动与平静、紧张与轻松等，都是受到一种力的作用，都是一种力的图式。当客观事物"力"的结构与设计师内在情感"力"的结构相一致时，设计师就能触景生情，体验到"异质同构"所引发的强烈情感，从而欢欣鼓舞、情绪高涨，心中便会产生强烈的创作冲动和抒发情感的愿望。

平面构成的情感表现，运用的就是这种力的图式，是将内心情感转化为人们可见可感的形式语言，借助于一种与自己内心情感力的结构相一致的表现形式，将内心情感直观形象地表达出来供人观赏。这种力的图式表达，与选择怎样的形态以及形态以怎样的方式、形式和状态去呈现，关系较为密切。形态与存在状态的不同，可以传达意义相同甚至是相反的情感信息。如同样一个盒子，如果采用丝带系结，就会表达积极的情感；如果改换铁蒺藜缠绕，就会传递消极的态度。又如，同样是手的形态，如果将手向上摆放，就能表现欢歌笑语；如果将手向下垂放，就会呈现黯然神伤（见图5-6）。

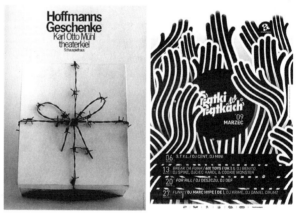

图5-6 积极的与消极的情感表现

3. 情感表现的要点

（1）情感特征要鲜明突出

情感表现与形态感觉表现具有一定的相似性，都是人的主观感受的外化和表达。两者相比，形态感觉更加注重人的直观感受；情感表现更加接近人的心灵感悟。由于情感具有丰富性、多样性和复杂性，情感的表现也会具有更大的难度。因此，情感的表现要找到最能代表自己内心情感的形态，并借助于恰当的表现形式和存在状态，形态鲜明地表现情感的意义。如果

想法过多、内容过多或顾及过多，就会出现情感意义含混不清或模棱两可的现象。

（2）具象的形象要抽象化

情感表现要多用抽象的形态来表现，要尽量回避具象的形象。因为，过于真实具体的形象，虽然也能表达情感，但会把人的注意力引向对内容是什么的关注，而会忽视对形式感的探究和冲淡对情感深层意义的理解。如果采用抽象形态，则会更加关注形态的形状、大小、状态、形式、感觉等因素，对情感的认知也会更进一步。如果一定要使用具象的形象，也要对其进行抽象化的处理，将其进行简化、提炼、变形等艺术加工之后才能使用。

（3）画面效果要灵活多样

情感具有丰富性，情感的表现也要具有多样性。这不仅是因为每个人对情感的认识各有不同，还因为情感的表现并没有过多的限制和约束。只要能够让别人产生相同的情感感受，不会出现误读，情感表现也就具有了价值。因此，情感表现具有十分灵活的表现方式和十分多样的表现形式，如运用点线面形态的不同组合方式、借用生活当中某一物象的存在状态、利用某种图像符号的象征意义等，都可以抒发情怀、传情达意。

四、设计主题表现

1. 设计主题

主题，是指艺术作品的中心思想，是艺术作品表现的核心、灵魂和思想内涵。

在艺术创作中，主题与标题常常容易混淆。标题，是指用文字表述的作品题目。主题与标题，一个是内在的灵魂；一个是外在的名称。两者之间，既相互关联，又各有所指。有时，两者是合一的，或是一种相辅相成的关系。此时，标题就是主题，主题也可以作为标题，可以从标题当中解读主题，如"蝶恋花""荷塘月色"等。有时，两者是分离的，或是一种若即若离的状态。此时，标题就是标题，主题就是主题，很难从标题当中看清主题，如"无题""老人与海"等。

设计主题，对于设计具有极其重要的意义。因为，设计是为人服务的，是为了人们的生活变得更加美好而存在的。为人服务，为生活的更加美好而努力，是设计的一个永恒的大主题，也是设计所具有的独特魅力所在。无论是作品的设计，还是产品的设计。拥有了主题，设计也就具有了社会、文化、历史、民族、精神、时尚或人性等方面的蕴含，设计也就不再是一个简单的"物品"的创造，具有了生命、灵魂和意义。当然，每件作品的设计，还会拥有一个属于自己的具体的主题。这样的个性特征鲜明的主题，才是设计师在设计创意过程中，想要借助于作品表现的思想和观点。正如高尔基所说："主题是从作者的经验中产生、由生活暗示给他的一种思想，可是它聚集在他的印象里还未形成，当它要求用形象来体现时，它会在作者心中唤起一种欲望——赋予它一个形式。"设计主题表现的，往往就是设计师对生活的一种认识、理解和看法，也包括设计师的理想、态度和情趣。

设计主题在设计过程中的表现，有时是明确的，有时则是模糊的。明确的主题，近似于命题写作，事先由他人或是由自己确定一个选题。然后，按照选题限定的题材范围，进行创意构想。此时，命题既是限制，也是设计表现的风向标和设计构想的思维线索，但设计的作品，也常常会出现内容空洞或拼凑感过强等不足。模糊的主题，属于自由创作，事先或许自己也不知道努力的方向和目标，但在内心深处，仍然会萌生一种创作的欲望和冲动。此时，创作会非常具有激情，感性也常常大于理性，但也容易出现作品的表现深度不够或应用性较差等不足。在设计主题的应用方面，各个领域的设计都离

不开主题，如海报设计、广告设计、建筑设计、服装设计、日用品设计等（见图5-7）。

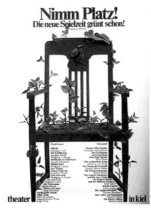
霍尔戈·马蒂斯

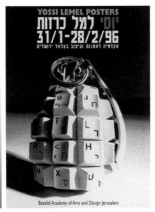
Yossi Lemel

图 5-7　海报作品

2. 主题表现

在主题表现中，系列设计是内容最为丰富、表现最为充分和观赏性最为强烈的设计表现形式。当然，它也是难度最大和要求最高的一种设计表现形式。

一个系列的设计，通常是由三件以上的作品个体构成，这些作品都具有既相同又不同的形象特征。它们排列组合在一起，就是一个大的设计整体，往往拥有同一个主题、同一种风格和同一种情调。每件作品在其中，只是系列整体之中的各个组成部分。当每件作品单独出现时，又要求这个个体具有自己鲜明的个性和自身的完整性，以适应人们观赏和使用的个性需要。

系列设计是现代设计的一个显著特征，如系列图书、系列玩具、系列食品、系列化妆品、系列服装、系列建筑等。系列设计的应运而生，是现代文化、物质文明和社会发展的需要，符合了现代社会对设计的高标准要求。系列设计具有单件作品不可比拟的数量上的优越性和气势上的感染力，可以传递更多的设计信息，拥有更加强烈的视觉冲击力。系列设计的出现，无论是设计的内容、信息的含量和创意的难度都大大增加，对设计师也提出了更高的标准和要求。

数量、共性和个性，是系列设计构成的三个基本要素。①数量。系列设计的构成，至少为三件，多则没有限制；②共性。是指各个单件作品的共有因素和形态的相似性。共性是系列形成的最主要因素，包括内在精神和外在表现两个方面。内在精神，以共同的设计主题、设计思想和风格情调为主。外在表现，往往体现在形态、状态、手法、形式、结构、色彩、文字等因素的相同或相近。因素的相同，并不是雷同和完全一样，必须经过变化才能在各个个体上使用，从而产生视觉心理上的连续性和系列感；③个性。是指每件作品的独特性。系列设计的真正魅力，往往体现在各个单件作品的个性特征上。单件作品的个性，来自形态、状态、色彩、构成形式等，都可以出现形状、数量、位置、方向、大小等变化。

系列设计，不管构成的数量有多少，都是从其中的一个个体开始的，即按照"道生一，一生二，二生三，三生万物"的事物发展规律衍生发展。在系列设计中，共性是统一，个性是变化。共性和个性既是一对矛盾，又是相互依存的客观存在。如果强调了共性，作品的系列感、统一感和整体感就强，但也会出现内容过于空洞、效果过于乏味的缺欠；如果突出了个性，单件作品的效果就会鲜明而生动，但系列感又会被掩盖。因此，系列设计的最佳效果，就是在保持一定共性因素的同时，又使每件作品富于鲜明的个性。

设计主题的创意表现，可以采用"先做加法、后做减法"的方式，让设计构想逐渐深入。先做加法，就是按照主题表现的需要，将所能想到的事物形态都往上添加，以充实铅笔草稿的形象内容，让画面尽快丰富起来。后做减法，就是根据画面主题表现及形式美感的需要，将繁杂的部分进行简化和将多余的部分进行删减，以追求正稿的尽善尽美，让画面效果达到最佳。系列设计的第二件、第三件以至更多件的衍生，

也都是在第一件作品的基础上，进行的相同表现手法的延伸和拓展。发展和创作其他的系列作品，要在主体形态基本特征的持续保持下，适当地增加全新的形态，并对原有形态在大小、多少、方向、位置、状态以及构成形式等方面寻求变化。要做到求同存异、异彩纷呈，在共性当中寻求变化和寻求发展（见图5-8）。

图5-8　数字命题的系列设计

3. 主题表现的要点

（1）主题表现要有态度

在命题的限定范围之内确定自己的选题，不管是赞扬还是批评，都要有一个积极的、乐观的和健康的人生态度。要通过正能量的宣扬和传播，来反对消极的生活方式和低级趣味。确定主题，大多要经过一个再组合、再创造、再升华的艺术加工过程。同时，也要编造一个充满诗情画意、形式美感和形态感染力的故事，用故事的几个片段体现主题的内在精神和感人魅力。从而，让观众对主题充满感想和憧憬，饶有兴致地去联想和演绎更多的故事情节。

（2）主题内容要有新鲜感

设计主题也有新旧之分，人们常用的和司空见惯的内容就是旧主题；人们较少运用和很少涉及的内容就是新主题。即便是人们较少使用的新鲜主题，也要强调时代感和完成度。要让主题符合现代人的审美情趣、生活观念和精神诉求，

要与时代发展同步、与时尚潮流同步，努力使设计富于时代的气息、生机和活力。要充分利用各种因素的变化，创造生动、避免平淡和突出鲜活性。要注意把握好形态表现的完成度，要努力做到适当、适度和恰到好处。过于变化和过于统一，都不会获得最佳的视觉效果。

（3）标题与主题要拉开距离

标题与主题，要尽量拉开一些距离，如果将画面形象变成标题含义的直白图示，就会让人感到苍白浅显、索然无味。如果能将画面形象与标题含义拉开一些距离，给观众留下思考和想象的空间，才能够通过观众的再创造，丰富和填补画面主题的表现内容。当然，标题与主题也不能离开得过远，变成风马牛不相及，就起不到标题的引导和提示作用，让人感到茫然无措。真正好的标题，一定是与主题保持着一种若即若离的关系，既不要把话说全、说满，又要具有一定的导向、提示和启迪作用。

关键词：表象　天人合一　自我　图式　异质同构　系列设计

表象：心理学术语，是指在感性的基础上形成而在记忆中保留的感性形象。

天人合一：中国传统文化的核心主张，强调"天道"和"人道"、"自然"和"人为"的相通和统一的哲学观点。

自我：心理学术语，分为两大类：一是主体自我，即个体的行为和心理活动的主体；二是客体自我，即个体对自身的认识和态度。

图式：心理学术语，是指存在于人的记忆中的认知结构或知识结构。

异质同构：心理学术语，是指虽然主客体有着不同的质，但它们力的结构是可以相通的，当客体物象中的力与人类主体情感活动中的力达到结构上的一致时，就有可能激起审美经验，感受到"活力""生命"或"美好"等性质。

系列设计: "系",系统、联系;"列",行列、排列。是指既相互联系,又相互制约的成组配套的设计群体。

课题名称:感觉与表现的训练

训练项目: (1)视觉肌理构成
(2)触觉肌理构成
(3)形态感觉构成
(4)自我情感表现
(5)主题创作表现

教学要求:

(1)视觉肌理构成

运用笔绘技法或特殊技法,完成四种不同效果的视觉肌理构成。

要求:全部采用笔绘技法、全部采用特殊技法或是两种技法各占一半均可。要把四种不同肌理效果,有间隔地装裱在一张灰色纸面上。每个肌理效果的画面规格为10cm×10cm。注:如果课时紧张,该项目练习可以不做安排(见图5-9~图5-32)。

(2)触觉肌理构成

运用实物粘贴的制作方法,完成四种不同效果的触觉肌理构成。该项目练习,必须使用实物粘贴完成。其他要求同上(见图5-33~图5-50)。

(3)形态感觉构成

运用手绘、纸张粘贴或电脑绘制的方法,完成动、静、粗、细和软、硬、轻、重构成。

要求:每人完成动、静、粗、细和软、硬、轻、重两组八种不同形态感觉的构成。第一组当中,动与静、粗与细是两对可以相互比较的不同感觉;第二组当中,软与硬、轻与重也是两对可以相互比较的不同感觉。要注意形态表现的简洁、生动和准确。要尽量使用抽象形,回避具象形。如果使用具象形,必须对其进行抽象化处理。题材、形式、手法不限,每种形态感觉的画面规格为9cm×9cm。要把八种不同形态感觉分为左右两组,要有间隔地装裱在一张灰色纸面上。电脑绘制不需打印,用电子文档形式上交(见图5-51~图5-86)。

(4)自我情感表现

运用手绘、纸张粘贴或电脑绘制的方法,完成喜悦、愤怒、悲哀、欢乐和缠绵、压抑、爱恋、恐惧构成。

要求:每人完成喜悦、愤怒、悲哀、欢乐和缠绵、压抑、爱恋、恐惧两组八种不同情感表现的构成。第一组当中,喜悦和欢乐是积极的情感、愤怒和悲哀是消极的情感,在程度上,都表现为一弱一强;第二组当中,缠绵和爱恋是积极的情感、压抑和恐惧是消极的情感,在程度上,也表现为一弱一强。要注意把握和区分不同情感表现的细微差别。也要尽量使用抽象形,回避具象形。其他要求同上(见图5-87~图5-122)。

(5)主题创作表现

运用手绘+彩色铅笔的表现方法,完成"花+某物"命题的四幅画面的主题创作。

训练项目命题也可以在"手+某物""面具+某物""心形+某物""瓶子+某物"或"某一汉字+某物"等当中任选。命题前面部分,是规定的内容;后面部分,是可以自由选择添加的内容。

要求:按照命题,自拟一个标题和一个主题。标题的字数一般要在1-7个字之间。要将四幅同一主题的画面形象,绘制在两张A3大小的纸张上,即每张A3纸上绘制两幅画面形象,每人完成两张。表现手法要介于写实与装饰画法之间,以黑白表现为主,可根据需要略加2~3种彩色,以增加形象的表现力。表现手法要统一,花卉品种要一致,表现形式要新颖。增加的"某物"内容不限,可以根据主题自由选择。画面形象的表现,要经过变形、改造和重构。主题内容要充实,表达要准确,绘制要精良。完成时间为4课时左右(见图5-123~图5-140)。

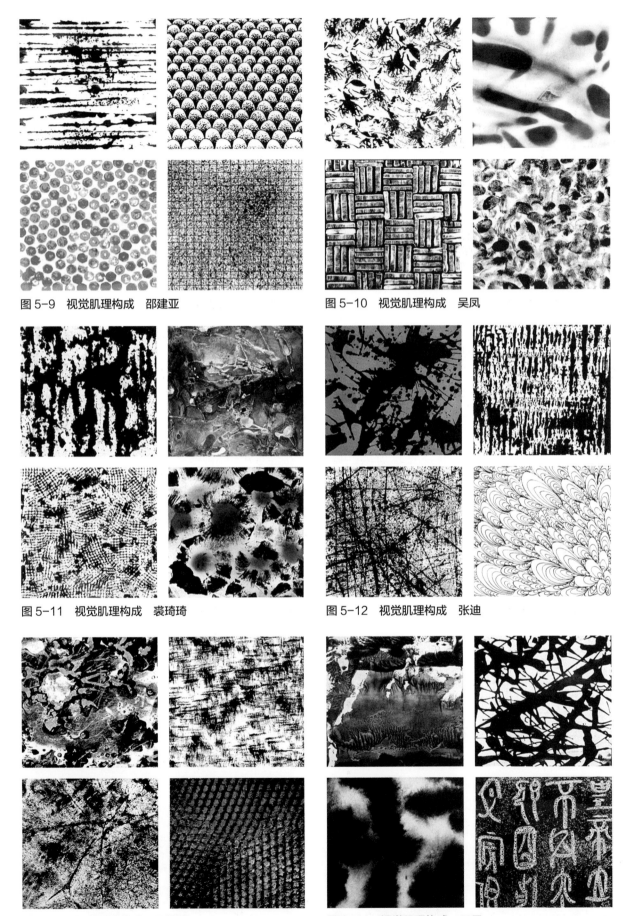

图 5-9　视觉肌理构成　邵建亚　　　　图 5-10　视觉肌理构成　吴凤

图 5-11　视觉肌理构成　裘琦琦　　　　图 5-12　视觉肌理构成　张迪

图 5-13　视觉肌理构成　吴益斌　　　　图 5-14　视觉肌理构成　王凰

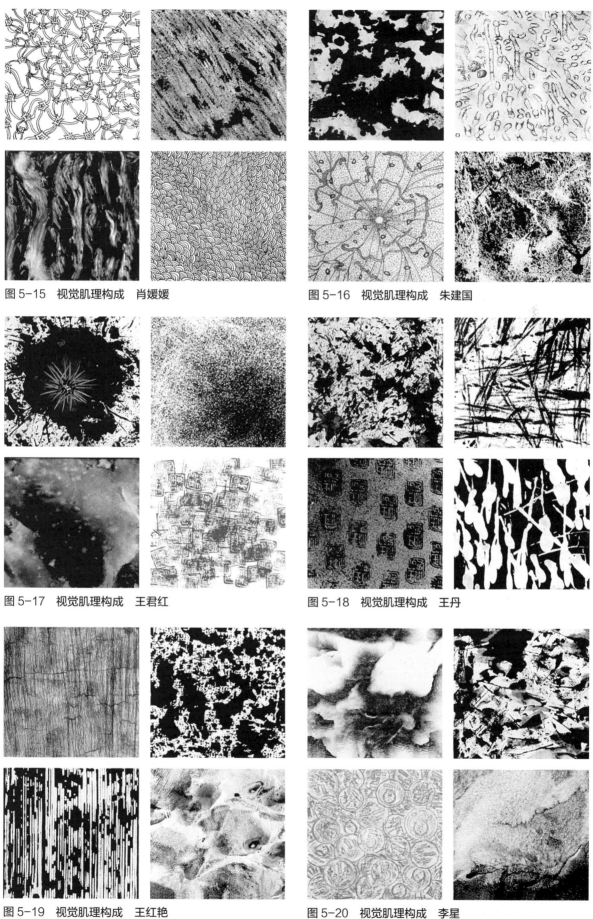

图 5-15 视觉肌理构成　肖媛媛

图 5-16 视觉肌理构成　朱建国

图 5-17 视觉肌理构成　王君红

图 5-18 视觉肌理构成　王丹

图 5-19 视觉肌理构成　王红艳

图 5-20 视觉肌理构成　李星

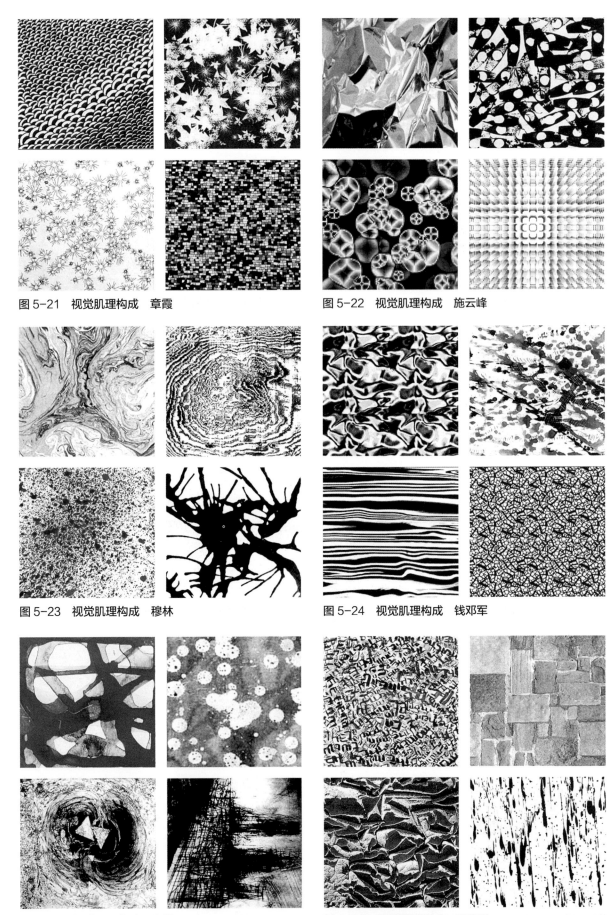

图 5-21　视觉肌理构成　章霞

图 5-22　视觉肌理构成　施云峰

图 5-23　视觉肌理构成　穆林

图 5-24　视觉肌理构成　钱邓军

图 5-25　视觉肌理构成　张健

图 5-26　视觉肌理构成　岳殊彤

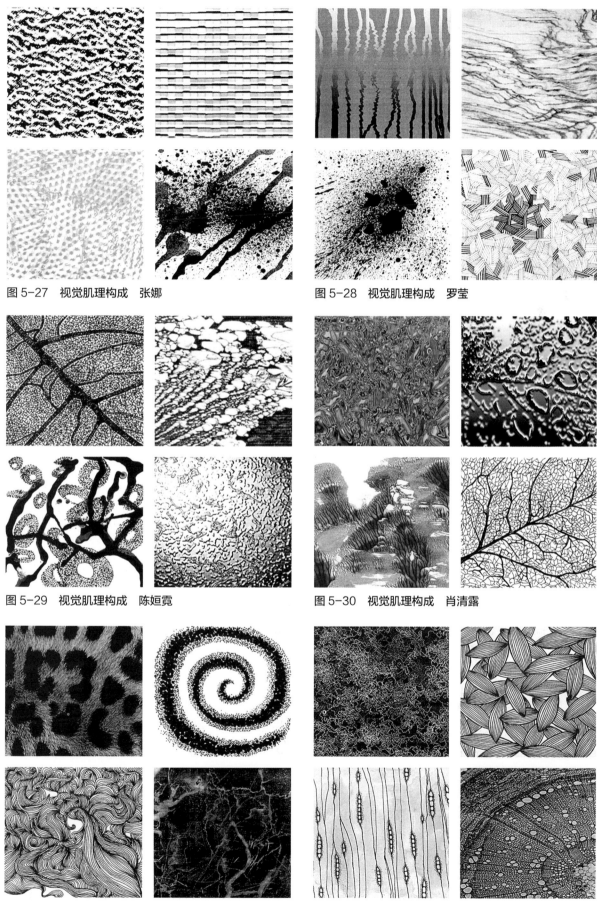

图 5-27 视觉肌理构成 张娜

图 5-28 视觉肌理构成 罗莹

图 5-29 视觉肌理构成 陈姮霓

图 5-30 视觉肌理构成 肖清露

图 5-31 视觉肌理构成 陈润宁

图 5-32 视觉肌理构成 王如意

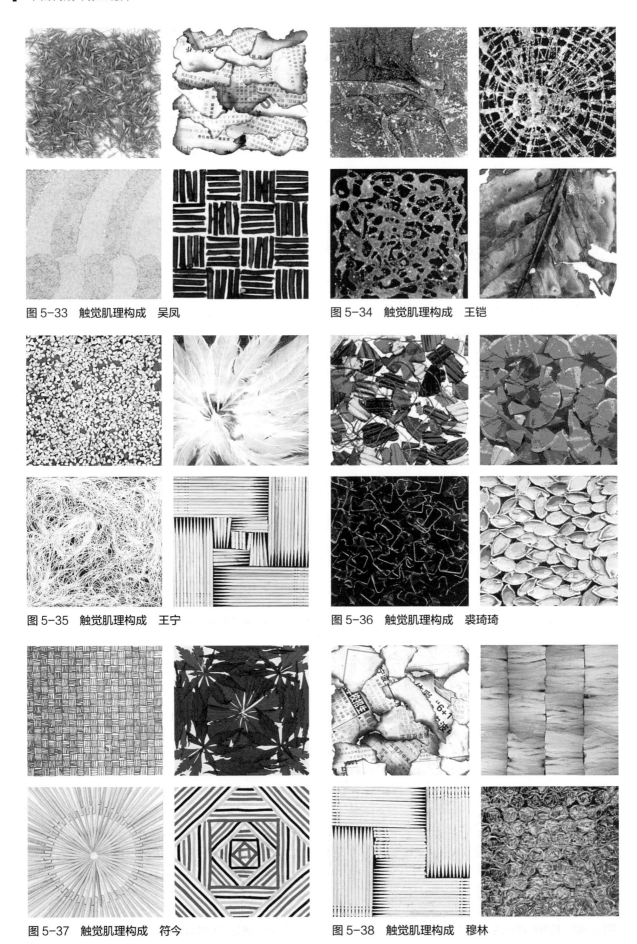

图 5-33　触觉肌理构成　吴凤　　　　　图 5-34　触觉肌理构成　王铠

图 5-35　触觉肌理构成　王宁　　　　　图 5-36　触觉肌理构成　裘琦琦

图 5-37　触觉肌理构成　符今　　　　　图 5-38　触觉肌理构成　穆林

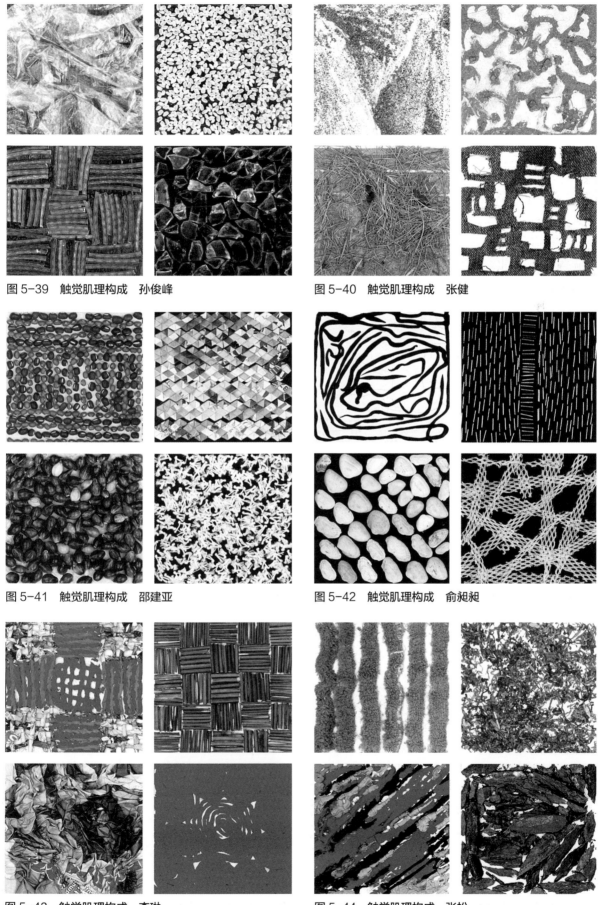

图 5-39 触觉肌理构成　孙俊峰　　　　图 5-40 触觉肌理构成　张健

图 5-41 触觉肌理构成　邵建亚　　　　图 5-42 触觉肌理构成　俞昶昶

图 5-43 触觉肌理构成　李琳　　　　　图 5-44 触觉肌理构成　张松

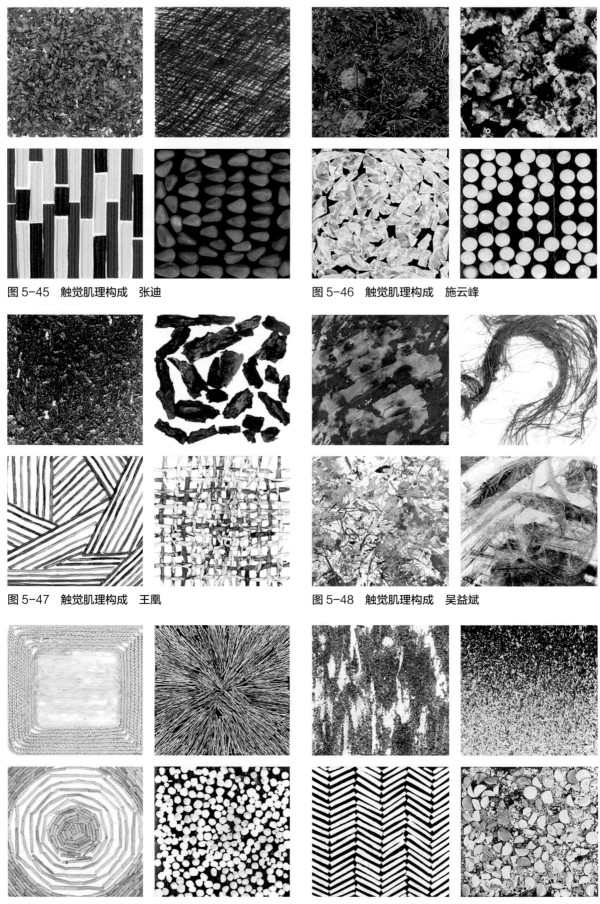

图 5-45　触觉肌理构成　张迪

图 5-46　触觉肌理构成　施云峰

图 5-47　触觉肌理构成　王凰

图 5-48　触觉肌理构成　吴益斌

图 5-49　触觉肌理构成　魏宝娜

图 5-50　触觉肌理构成　王红艳

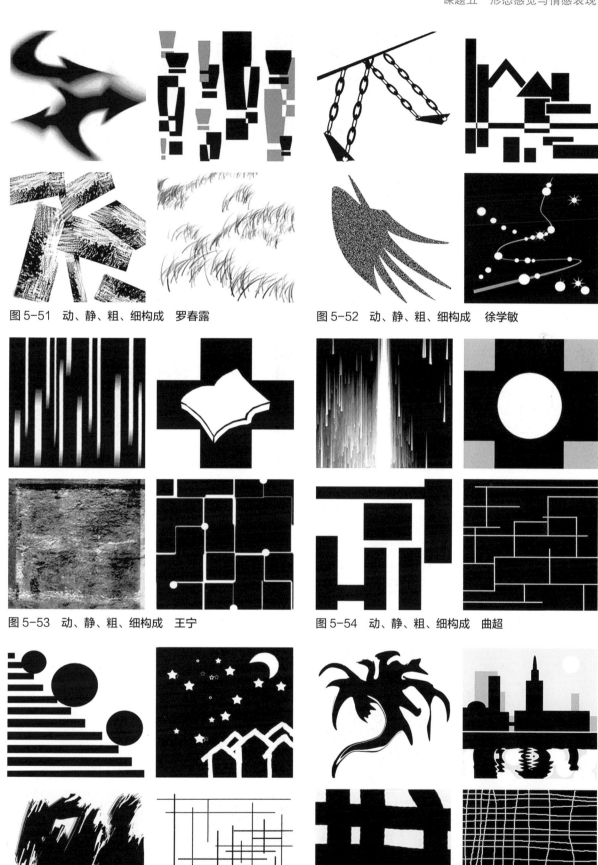

图 5-51　动、静、粗、细构成　罗春露

图 5-52　动、静、粗、细构成　徐学敏

图 5-53　动、静、粗、细构成　王宁

图 5-54　动、静、粗、细构成　曲超

图 5-55　动、静、粗、细构成　李琳

图 5-56　动、静、粗、细构成　张松

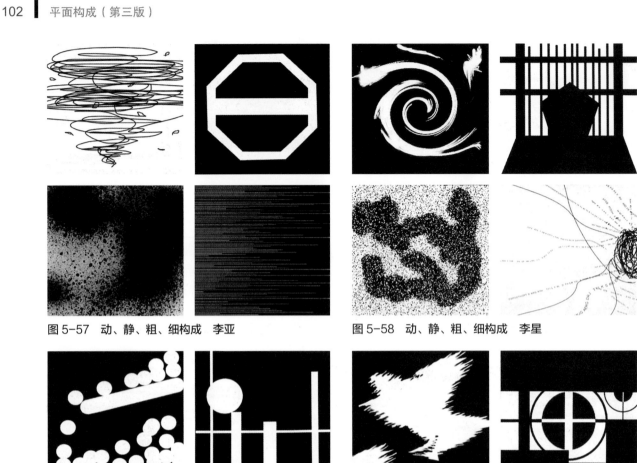

图 5-57 动、静、粗、细构成 李亚　　图 5-58 动、静、粗、细构成 李星

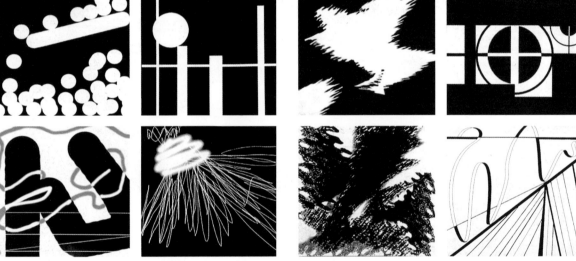

图 5-59 动、静、粗、细构成 王强　　图 5-60 动、静、粗、细构成 李玲玲

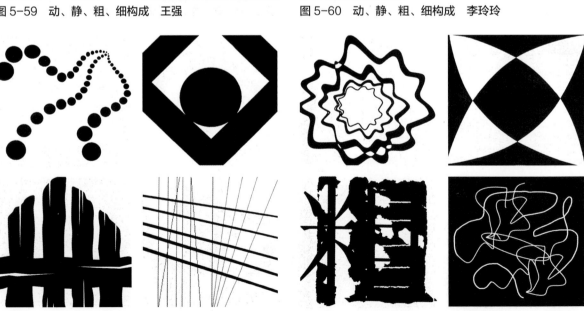

图 5-61 动、静、粗、细构成 符今　　图 5-62 动、静、粗、细构成 刘苏莹

课题五　形态感觉与情感表现

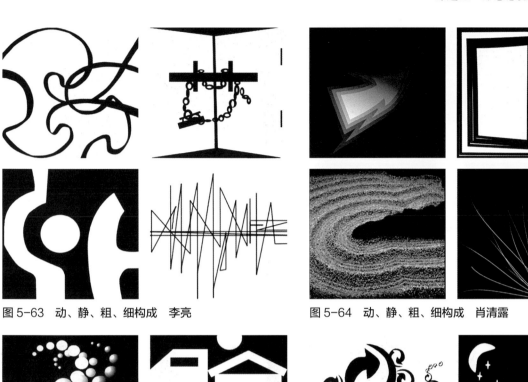

图 5-63　动、静、粗、细构成　李亮　　　　图 5-64　动、静、粗、细构成　肖清露

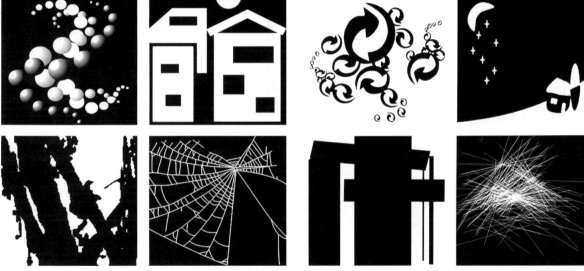

图 5-65　动、静、粗、细构成　李艺鸣　　　图 5-66　动、静、粗、细构成　黄贵

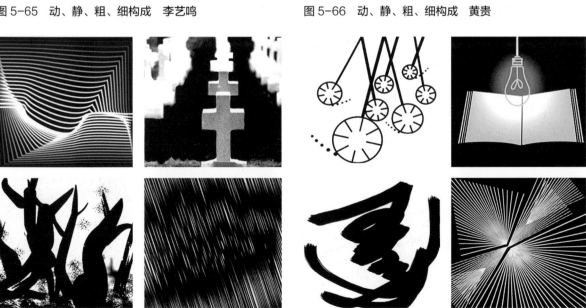

图 5-67　动、静、粗、细构成　包文卓　　　图 5-68　动、静、粗、细构成　陈希

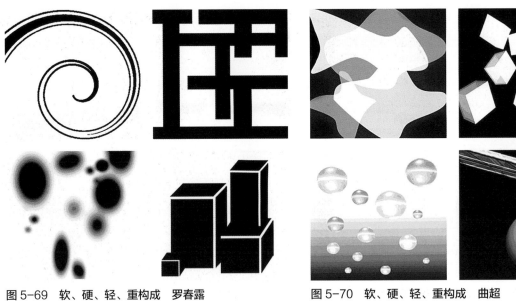

图 5-69　软、硬、轻、重构成　罗春露　　　图 5-70　软、硬、轻、重构成　曲超

图 5-71　软、硬、轻、重构成　徐学敏　　　图 5-72　软、硬、轻、重构成　王宁

图 5-73　软、硬、轻、重构成　常莹　　　图 5-74　软、硬、轻、重构成　徐萍

图 5-75　软、硬、轻、重构成　张竹君

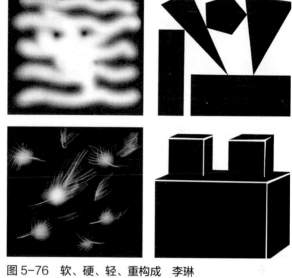

图 5-76　软、硬、轻、重构成　李琳

图 5-77　软、硬、轻、重构成　秦四范

图 5-78　软、硬、轻、重构成　穆林

图 5-79　软、硬、轻、重构成　王强

图 5-80　软、硬、轻、重构成　陈姮霓

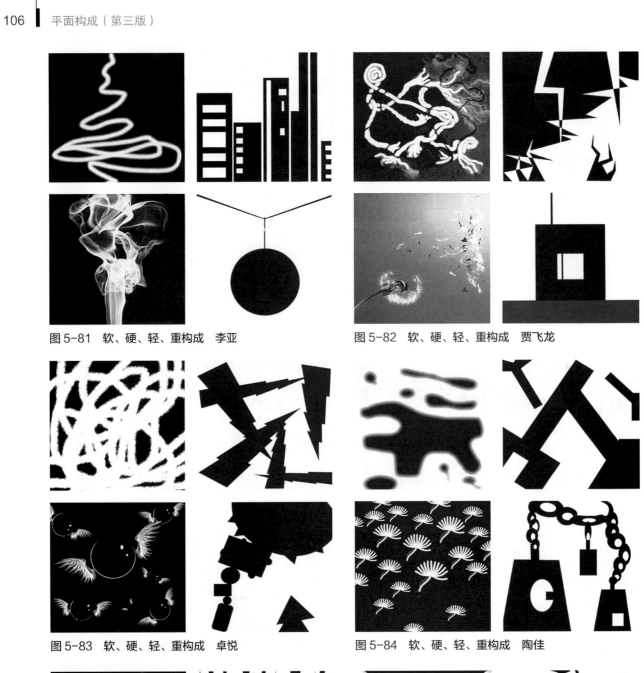

图 5-81　软、硬、轻、重构成　李亚　　　　图 5-82　软、硬、轻、重构成　贾飞龙

图 5-83　软、硬、轻、重构成　卓悦　　　　图 5-84　软、硬、轻、重构成　陶佳

图 5-85　软、硬、轻、重构成　陈婕　　　　图 5-86　软、硬、轻、重构成　胡欣

图 5-87 喜悦、愤怒、悲哀、欢乐构成　刘苏盈　　　图 5-88 喜悦、愤怒、悲哀、欢乐构成　徐学敏

图 5-89 喜悦、愤怒、悲哀、欢乐构成　刘蕾　　　图 5-90 喜悦、愤怒、悲哀、欢乐构成　张竹君

图 5-91 喜悦、愤怒、悲哀、欢乐构成　毛睿　　　图 5-92 喜悦、愤怒、悲哀、欢乐构成　岳殊彤

图 5-93 喜悦、愤怒、悲哀、欢乐构成 魏宝娜　　　图 5-94 喜悦、愤怒、悲哀、欢乐构成 马利萍

图 5-95 喜悦、愤怒、悲哀、欢乐构成 罗春露　　　图 5-96 喜悦、愤怒、悲哀、欢乐构成 李琳

 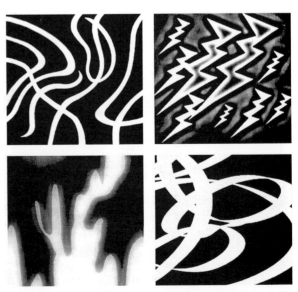

图 5-97 喜悦、愤怒、悲哀、欢乐构成 潘华夏　　　图 5-98 喜悦、愤怒、悲哀、欢乐构成 穆林

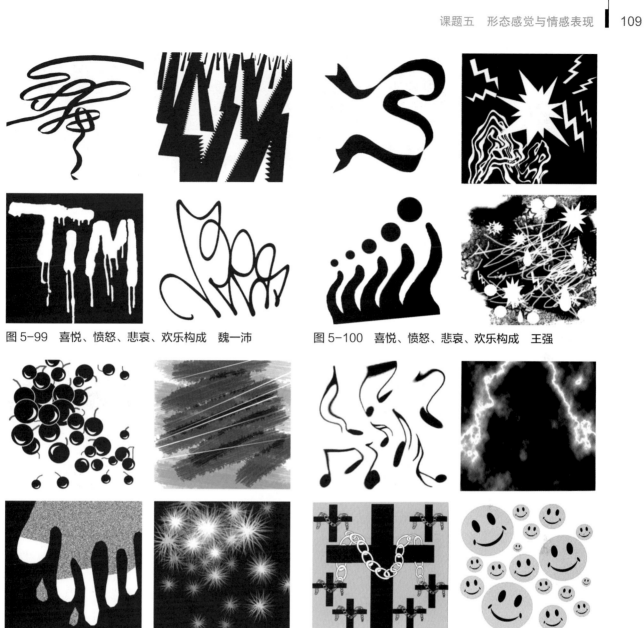

图 5-99　喜悦、愤怒、悲哀、欢乐构成　魏一沛　　　　图 5-100　喜悦、愤怒、悲哀、欢乐构成　王强

图 5-101　喜悦、愤怒、悲哀、欢乐构成　褚希　　　　图 5-102　喜悦、愤怒、悲哀、欢乐构成　陶莹莹

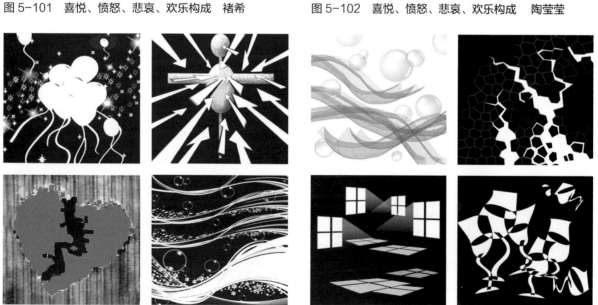

图 5-103　喜悦、愤怒、悲哀、欢乐构成　陈希　　　　图 5-104　喜悦、愤怒、悲哀、欢乐构成　陈琳琳

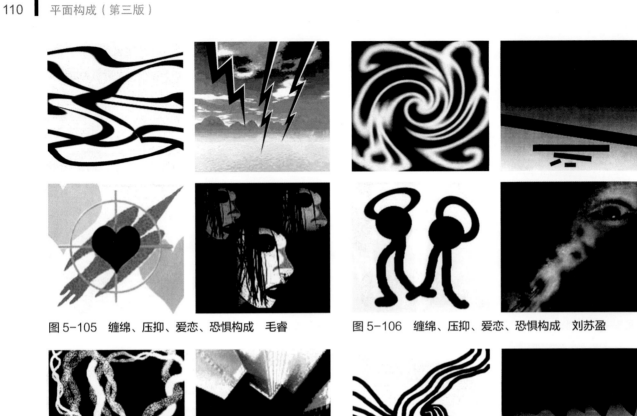

图 5-105　缠绵、压抑、爱恋、恐惧构成　毛睿　　　　　图 5-106　缠绵、压抑、爱恋、恐惧构成　刘苏盈

图 5-107　缠绵、压抑、爱恋、恐惧构成　岳殊彤　　　图 5-108　缠绵、压抑、爱恋、恐惧构成　王强题

图 5-109　缠绵、压抑、爱恋、恐惧构成　罗江强　　　图 5-110　缠绵、压抑、爱恋、恐惧构成　梁圣婕

图 5-111　缠绵、压抑、爱恋、恐惧构成　徐学敏　　　图 5-112　缠绵、压抑、爱恋、恐惧构成　孙俊峰

图 5-113　缠绵、压抑、爱恋、恐惧构成　陆嘉佳　　　图 5-114　缠绵、压抑、爱恋、恐惧构成　符今

图 5-115　缠绵、压抑、爱恋、恐惧构成　徐萍　　　图 5-116　缠绵、压抑、爱恋、恐惧构成　常莹

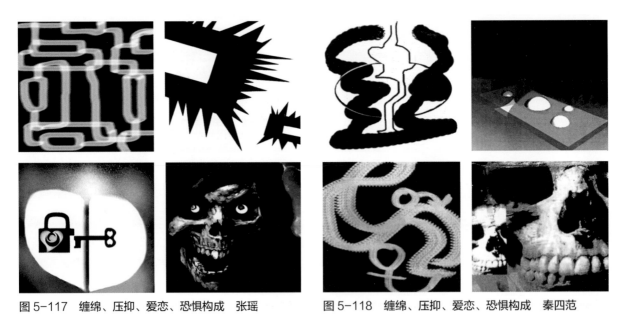

图 5-117　缠绵、压抑、爱恋、恐惧构成　张瑶　　　图 5-118　缠绵、压抑、爱恋、恐惧构成　秦四范

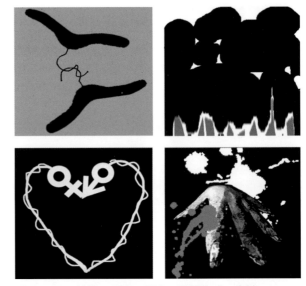

图 5-119　缠绵、压抑、爱恋、恐惧构成　邬玲玲　　图 5-120　缠绵、压抑、爱恋、恐惧构成　李敏

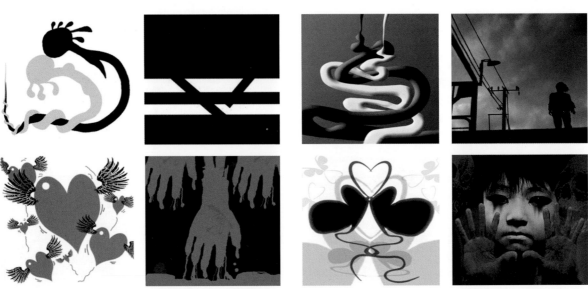

图 5-121　缠绵、压抑、爱恋、恐惧构成　吴家晔　　图 5-122　缠绵、压抑、爱恋、恐惧构成　胡欣

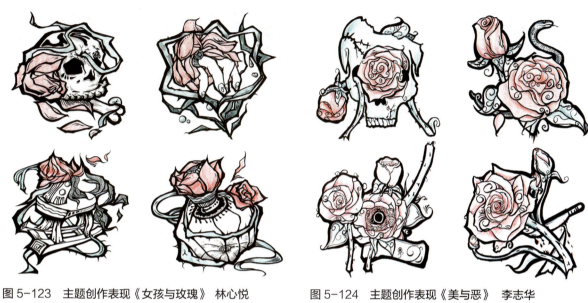

图 5-123　主题创作表现《女孩与玫瑰》　林心悦　　　图 5-124　主题创作表现《美与恶》　李志华

图 5-125　主题创作表现《维纳斯诞生记》　王怡然　　图 5-126　主题创作表现《现代生活》　陈鸿涛

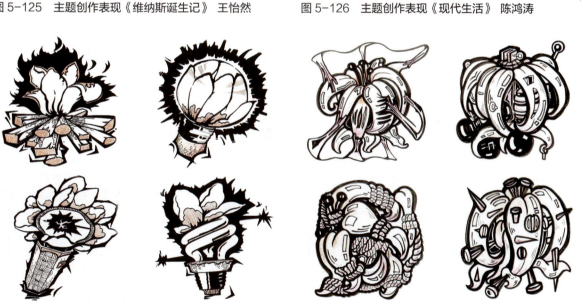

图 5-127　主题创作表现《木兰之光》　张萌　　　　　图 5-128　主题创作表现《美丽》　何鑫

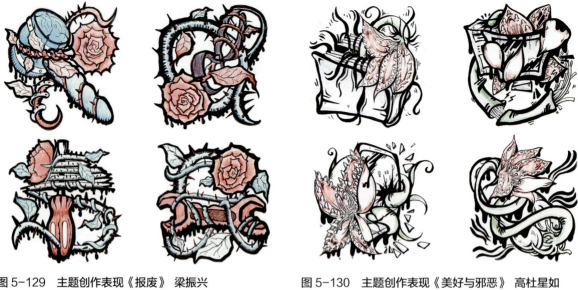

图 5-129　主题创作表现《报废》　梁振兴

图 5-130　主题创作表现《美好与邪恶》　高杜星如

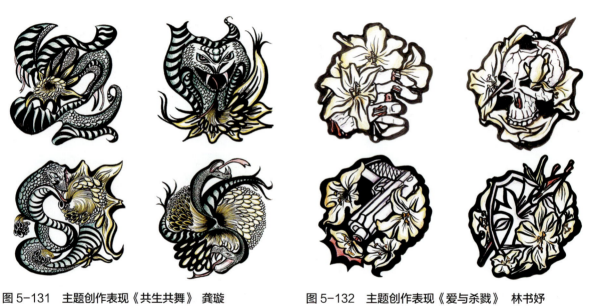

图 5-131　主题创作表现《共生共舞》　龚璇

图 5-132　主题创作表现《爱与杀戮》　林书妤

图 5-133　主题创作表现《哀艳》　陈雅倩

图 5-134　主题创作表现《童话宴会》　彭文静

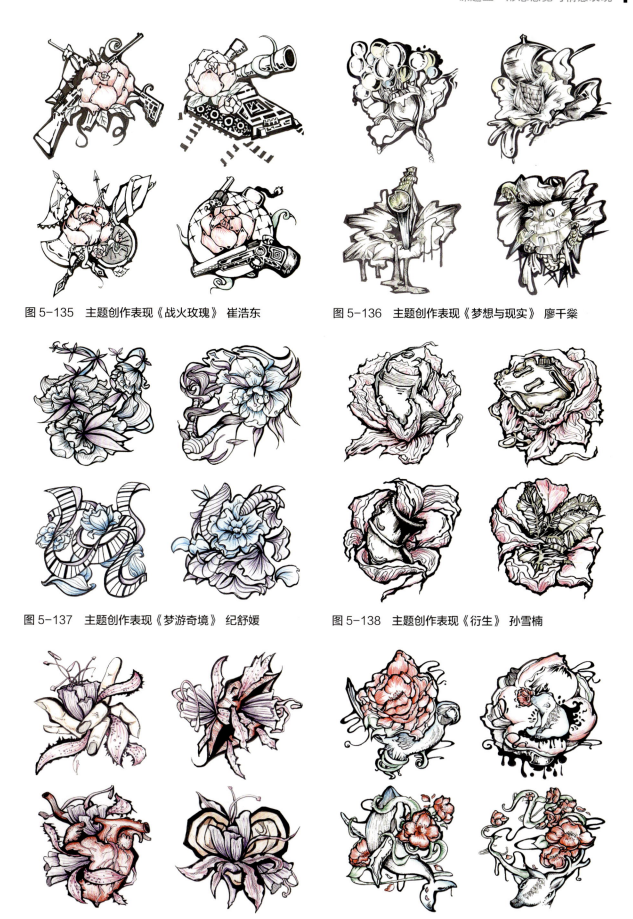

图 5-135　主题创作表现《战火玫瑰》　崔浩东

图 5-136　主题创作表现《梦想与现实》　廖千燊

图 5-137　主题创作表现《梦游奇境》　纪舒媛

图 5-138　主题创作表现《衍生》　孙雪楠

图 5-139　主题创作表现《报复》　沈蓉

图 5-140　主题创作表现《地球之盐》　罗丹

参考文献

1. 洪兴宇编著：《新编平面构成》，沈阳，辽宁美术出版社，1999。
2. 蔡琴鹤编著：《平面构成》（第二版），上海，东华大学出版社，2006。
3. 李铁等编著：《平面构成》，北京，人民邮电出版社，2015。
4. 汪芳：《平面构成教程》，杭州，浙江人民美术出版社，2005。
5. 孙磊编著：《视知觉训练》，重庆，重庆大学出版社，2013。
6. 顾大庆：《设计与视知觉》，上海，中国建筑工业出版社，2002。
7. 尹定邦：《图形与意义》，长沙，湖南科学技术出版社，2001。
8. 滕守尧：《审美心理描述》，成都，四川人民出版社，1998。
9. 王令中：《视觉艺术心理》，北京，人民美术出版社，2006。
10. 车文博编著：《心理学原理》，哈尔滨，黑龙江人民出版社，1997。
11. 吴翔编著：《设计形态学》，重庆，重庆大学出版社，2008。
12. 王朝刚：《抽象艺术语言》，重庆，西南师范大学出版社，2012。
13. 杜士英：《视觉传达设计原理》（升级版），上海，上海人民美术出版社，2018。
14. 王默根等编著：《视觉形态设计思维与创造》，北京，机械工业出版社，2011。
15. 冯峰等编著：《观察记录与思维表达》，杭州，中国美术学院出版社，2012。
16. 陈惟等：《唤醒你沉睡的创造力》，北京，电子工业出版社，2016。
17. 曹晖：《视觉形式的美学研究》，北京，人民出版社，2009。
18. 陈立勋等：《设计的智慧——艺术设计思维与方法》，北京，北京大学出版社，2017。
19. [日]南云治嘉：《视觉表现》，黄雷鸣等译，北京，中国青年出版社，2004。
20. [美]鲁道夫·阿恩海姆：《艺术与视知觉》，滕守尧等译，北京，中国社会科学出版社，1985。

第三版后记

2007年，本教材第一版出版发行后，出于教学理念的先进性、教学方法的新颖性和教学效果的实效性，受到业内同行的广泛认可和欢迎，有越来越多的院校将其选用为教材，由此也就促成了第二版的修订。2012年，本教材的修订版出版，在对全书版式进行调整的同时，也充实了很多全新的学生作业图例，使教材面貌焕然一新。文字和版式的调整，方便了读者的阅读，也增加了教材的观赏性；作业图例的补充，丰富了教材的内容，也加大了知识的信息量。

本教材的第三版，是在保持教材原有的实用、实效和信息量大等风格特点的前提下，对教材的教学理念、教学内容、教材体例等方面进行了全面升级，修订的主要内容和依据有以下五个方面。

1. 将四个章节调整为五个课题

教材原有四个章节教学内容的设定，是根据平面构成自身的知识结构确立的。将其调整为五个教学课题，则是依据教学的实际需要和学生认知事物的一般规律。全国各个开设设计专业的综合院校，出于对基础课程的高度重视，大多都计划在五周内完成平面构成课程。本教材的五个既相互独立又相互关联的具有渐进性的研究课题，对应的就是五个周次的学时安排，这样可以使教学脉络变得更加清晰、明确和富于条理。同时，每个课题教学的内容也是灵活的模块，教师可以根据教学的实际情况进行增减和调整。

2. 将内容进行重新思考和写作

教材原有的理论内容较为简明、理性，常常是点到为止。尽管具有层次清晰、内容明确和重点突出的长处，但阅读起来还是缺少所应具有的鲜活和亲切感。重新思考、修订和撰写的理论内容，在知识和原理方面，力求做到全面、深入和细致入微，并增加了部分图示和设计案例，以便于学生的阅读理解和理论联系实际；在设计要点方面，也由两个要点增加到三个要点，加入了很多教学实践经验，力求切实解决在教学实践当中，学生经常遇到的一些实际问题，减轻教师的教学负担。

3. 对作业图例进行了删减和补充

在学生作业图例数量基本不变的前提下，删减了一些思维方向不符合教学要求的作业，增补了一些具有时尚感和新鲜感的图例，以保证作业图例的精准性、高质量和高水准。在印

刷方面，将其中部分图例改为彩色，以保持作业的原汁原味，优化视觉效果和增加参考价值；在编排方面，将分散的作业图例进行了集中编排，与五个课题的教学内容相互对应。使理论讲解与设计实践，更加明确地分成文字与作业两个组成部分，便于在教学当中，能够集中精力解决理论与实践两方面的实际问题。

4. 减少了较为固化的手绘部分

手绘作业训练，是为了强化学生的动手能力和创意的表达能力，培养严谨、细致的工作态度和专业作风而设立的。粘贴、手绘和电脑绘制的兼收并蓄，也就形成了本教材独有的"三位一体"的教学方法，体现了本教材所倡导的以综合能力教育为核心的教学主张。然而，手绘训练应该做到适度，要避免思维的僵化和绘制的机械。因此，取消了一些较为固化的重复构成作业，以解放心性，放松心智，让学生进入快乐学习的教学状态。

5. 增加了主题表现的教学内容

主题表现训练，可以将所传授的知识和所具备的能力整合起来，让学生学会利用所学自由自在地表达自己的思想。设计主题的表现，如果从学生学习的视角出发，将是一个知识、能力和认识的快速提升的重要过程。缺少了这样教学环节，学生就会始终把自己当作一个被动地接受教育的对象，并不会领悟学习的目的和意义。即便是将主题表现作为考试来训练，考试也只是一种教学手段。教学的目标只有一个，就是要让学生学会利用平面构成的视觉语言，创造性地表达自己的设计思想。

在这里，首先要感谢在教学当中使用本教材的各位教师，是您的坚守、认可和慧眼识珠，给了我再次修订这部教材的热情和信心。也愿意通过自己的努力，为大家提供理念更为先进、内容更为丰富、手法更为多样的设计基础教材，以促进基础课程教学改革的不断进步和发展。

其次，要感谢宁波大学昂热大学联合学院的学生，是他们为本教材提供了大量作业，极大地充实了本教材的教学内容，使它能以图文并茂的形式呈现出来，既为本课程的教学提供了抛砖引玉的作业参考，也形成了本教材独树一帜的风格特色。

最后，希望使用这部教材的所有学生们，在走向自己工作岗位的时候，还能够记起学过的这门平面构成课程。更希望通过这门课程的学习，打下坚实的设计基础，具备更加全面的知识、素养和能力，并能在今后的事业发展中发挥作用，能够让所有学生事业腾飞，前程锦绣。

2018 年 11 月 于甬岸小屋

教学支持说明

▶▶ 课件申请

尊敬的老师:

您好!感谢您选用清华大学出版社的教材!为更好地服务教学,我们为采用本书作为教材的老师提供教学辅助资源。该部分资源仅提供给授课教师使用,请您直接用手机扫描下方二维码完成认证及申请。

任课教师扫描二维码
可获取教学辅助资源

 清华大学出版社

E-mail: tupfuwu@163.com　　　　　　　网址: http://www.tup.com.cn/
电话: 010-83470332 / 83470142　　　　传真: 8610-83470107
地址: 北京市海淀区双清路学研大厦B座509室　　邮编: 100084